U0138471

978 9570232752

中華錢幣史 特展

國立歷史博物館

展期：中華民國八十八年二月十二日至三月十四日

The History of Chinese Coinage

THE HISTORY OF CHINESE OINAGE

館 序

　　中國使用錢幣已有五千年的悠久歷史，是世界上最早使用錢幣的國家之一。遠在商代便有以「朋」為單位的錢貝；迄至兩周，刀、布，與圜錢更流行於諸侯間。秦統一天下，定黃金與半兩銅錢為國幣，從而確定了方孔圓錢的銖兩貨幣形制。漢初民生凋蔽，錢穀並行近一世紀，至武帝元鼎四年 (113 B.C.) 重定五銖錢制後，中國貨幣卒完全定型。魏晉南北朝時期，政治經濟混亂，錢制自不上軌道；唐代繼承隋的統一基礎，首創通寶錢體制，經宋元兩代之發展，終而出現鈔、銀、銅錢三種貨幣並行的局面。

　　日本、朝鮮、越南、與遼、金、西夏等鄰國及北邊少數民族國家皆受中國影響而發展出各自的錢幣制度。明代銀鈔成為主要貨幣，銀兩制度從而建立，至清沿襲不替。

　　民國以來，貨幣制度受到現代經濟思潮洗禮，頗銳意改革更新。惟長期受到惡劣的政治環境影響，幣制殊為混亂，國家實業亦無由振興。一直到中央政府播遷來台後，才真正建立起現代化的國家貨幣體制，台灣經濟乃賴以發展起來。

　　中華錢幣史正是一部中華世界民生經濟盛衰變遷的實物史證。本館歷代錢幣典藏特豐，不僅是研究經濟史、社會史的好材料，也深具藝術鑑賞價值。本次展覽以歷代錢幣形制演變為主題，藉大量實物及文獻資料來透析古代至近現代的社會民生演進脈絡，希望能開拓錢幣文物的新視野。所展台幣部分，全由中央銀行提供，資料相當完整。對於彭總裁及中央銀行諸位同仁的熱忱協助，謹致最高謝意。

國立歷史博物館　館長

黃光男　謹誌

Preface

The history of Chinese coinage has been five thousand years. China was one of the earliest countries in the world that started the use of coins. The Shang Chinese used shells; in the Chou dynasty, the nobles widely used dao, bu, and huan coins. Gold and copper coins were regulated as national currency after Emperor Chin Shi Huang united China. Therefore, the round coin with a square hollow became the lawful currency. The currency and crops exchange were both effective on the market of the Han dynasty due to the civil wars. It was not until the reign of Emperor Han Wu that Chinese currency rate was finally settled.

However, during the Southern and Northern dynasties, the monetary system was disturbed as the political and economical turbulence rose up. The Tang dynasty created the 'Current Bao' monetary system. Paper bills, silver and copper coins appeared in the Sung and Yuan dynasties; at the same time, it also influenced the currency system in Japan, Korea, Vietnam, Liao, Chin, Western Shiah, and several northern minority tribes. When the silver coins became the major lawful currency in the Ming dynasty, the silver standard was therefore set up. It also remained in the Ching dynasty.

The currency system was changed by the modern economic theory in the Republic period. The government attempted to rebuild a new system, but the unsettled political environment made it impossible to work. It was not until the central government moved to Taiwan that the modern currency system was finally build up and Taiwan therefore rapidly developed her economy.

The history of Chinese coinage is the evidence that shows the rise and fall of Chinese economy and people's life. The large coin collection in the National Museum of History is excellent material to study the Chinese history of economy and society and it is worth of appreciating its artistic beauty. The exhibition "The History of Chinese Coinage" analyzes the evolution of Chinese currency and economical development of different eras. We hope to give the spectators a whole new view to look at the artifacts of coins. The complete record of Taiwanese dollars is loaned from the Central Bank to whom we would like to give our sincerest appreciation as they offer great support for this exhibition.

National Museum of History
Director

序－寫於「中華錢幣史特展」前夕

　　貨幣的使用與我們日常生活息息相關。這次國立歷史博物館彙整館藏，舉辦「中華錢幣史特展」，深具意義；中央銀行對於能提供有關發行新台幣方面的資訊和券幣樣品配合展出，也倍感榮幸。

　　台灣創造的經濟奇蹟眾所週知。新台幣從民國三十八年六月十五日首次發行以來，始終以穩健的幣值，在經濟活動中佔有不可或缺的地位；伴隨著經濟成長，一同走過民國以來貨幣發行最穩定的階段，轉眼即將屆滿五十週年。

　　本次特展由央行提出的展品非常廣泛，包括民國三十五年至三十八年間通行的舊台幣鈔券；歷年來發行的各類流通新台幣鈔券及硬幣；金門、馬祖、大陳地名券；紀念性金、銀幣；近年來發行的一系列生肖精鑄套幣、花卉蝴蝶平鑄套幣及原住民平鑄套幣；以及為了紀念新台幣發行五十週年所編印的「臺幣‧新臺幣圖鑑」一書。經由歷史博物館同仁的設計，使券幣樣本顯得更親切而生動。我們希望透過這次活動，能為前人累積的工作成就留下見證，相信各位在參觀的過程中，必定也喚起許多舊時的回憶。

　　走過了五十個年頭，央行將在過去的基礎上，維持一貫穩健的精神，繼續扮演經濟活動支持者的角色。未來新版的新台幣將會呈現一個新風貌給大家；希望經由我們長時間審慎考量後所做的規劃，能符合大家的期待。

　　本次展出期間，適逢農曆春節假期；在大地春回之際，謹預祝大家新年如意，闔家平安。

中央銀行總裁

彭淮南　謹序

目　錄

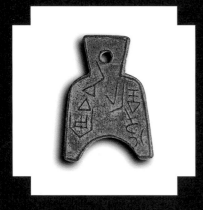

先秦貨幣與中華貨幣體系之建立

中華貨幣起源
周代的貨幣
布幣
刀幣
圜錢
楚幣

先秦貨幣與中華貨幣體系之建立

中華貨幣起源

貨幣是一種等價物，是公認的物資交換媒介。根據出土資料推測，距今七千年前的新石器時代晚期，散居在黃河中上游地區的各族群聚落間可能便已有以物易物的商業行為。其後，隨著社會進展，作為間接交換的等價物終於出現。初以糧食、牲畜、皮毛、農具或漁獵工具等充當，但這些物品充當一般等價物在交換時不方便，又發展集中到一種公認而適用的海貝為一般等價物。因為海貝質地堅硬耐磨，形態色澤美觀，計數攜帶和儲存均很方便，頗受歡迎。後又發展

貝幣　殷商
貝幣常在殷商墓中發現，有的鑿孔，晚期則多將貝腹磨平，並有銅貝、骨貝、石貝等。新石器晚期遺址中亦常見原貝遺物，但推斷是裝飾品，非錢幣。

用珠玉、龜甲、金銀，最終出現了金屬鑄幣。

最早的貨幣是天然海貝。殷商甲骨文與金文中便出現許多從貝的字，如寶、買、貿、賦、財、貨、賈等，都與商業行為有關。《說文》釋「買」：「市也，從网從貝。」貝作為貨幣，网貝有貿易市利的意思。若干殷商銅器銘文上且清楚記載著當時王公大臣貴族間以貝為相互饋贈及交易的媒介，其計量單位稱為「朋」。直到周初還沿用之。

結合出土實物看，許多殷商大墓屢有大批海貝、銅貝伴隨出土，如安陽殷婦好墓便多達七千餘枚，顯見貝幣的使用在當時已十分普遍—至少在貴族階層是如此。晚近被懷疑可能是夏代遺址的二里頭文化層中，亦出土不少海貝、石貝及骨貝，則貝幣的使用起源還可再往上推。

《尚書・酒誥篇》記載周公告誡康叔說：「妹土，嗣爾股肱，純其藝黍稷，奔走事厥考厥長，肇牽車牛遠服賈，用孝養厥父母。」後世據此認定殷人善於作生意，「商人」這個名稱或源於此。如詳讀上面引文，更可知道殷人主要的生產技藝仍是黍稷之藝；黍稷之藝即農事，我們可以肯定中華世界的商業活動是隨著農業發達以後才產生的，這在緊接貝幣之後興起的其他原始錢幣上仍可得證。

周代的貨幣

《鹽鐵論‧錯幣篇》云：「夏后以玄貝，周人以紫石，後世或金錢刀布。」《史記‧平準書》亦謂：「虞夏之幣，金爲三品，或黃、或白、或赤；或錢、或布、或龜貝。」似乎中國很早便有系統的貨幣制度。

相傳周朝推翻商朝不久，太公就爲周朝制定了管理貨幣流通的「九府圜法」，明文規定了三種貨幣的規格要求：「黃金方寸而重一斤；錢圜函方，輕重以銖；布帛廣二尺二寸爲幅，長四丈爲匹。」表明西周已有三種貨幣同時流通。

春秋戰國時代諸子百家言論中屢有談到幣制的起源及其功能，其中不乏精闢的議論。如《管子》一書便說：「玉起於禺氏，金起於汝漢，珠起於赤野。……先王爲其途之遠，其至之難，故托用於其重，以珠玉爲上幣，以黃金爲中幣，以刀布爲下幣。三幣，握之則非有補於暖也，食之則非有補於飽也，先王以守財物，以御民事，而平天下也。」很明確的認識到貨幣的政治經濟作用。最不言利的儒家學者，孟子亦承認商品價格的發生是自然現象，他說：「夫物之不齊，物之情也；或相倍蓰，或相什百，或相千萬。子比而同之，是亂天下也。」(孟子‧滕文公上)《國語》則記載單穆公(單旗)勸阻周景王鑄大

錢的事，謂：「古者天災降戾，於是乎量資幣，權輕重以振救民，民患輕則作重幣以行之，於是乎有母權子而行，民皆得焉；若不堪重，則多作輕而行之，亦不廢重，於是乎有子權母而行，小大利之。」意思是說通貨應有輕重不同，或以重幣或以輕幣作爲基本的計價單位，並使輕重兼行，小大並用，才可以與現實的市場價格相適應，這樣通貨的媒介功能才發揮得出來。這便是有名的「子母相權」論，也可能是世界最早的貨幣理論。

一般而言，周代貨幣已以金屬錢幣爲主；到春秋戰國時期，因各地政治、經濟、社會情況的不同而逐漸發展出不同的貨幣體系，主要有四種：

布幣

布幣流行於兩周三晉的農業區域，即今黃河中游的河南、山西、河北地區。布源出於農具「鎛」，簡寫爲「尃」，音近轉借爲「布」。鎛是一種掘地的鏟狀鍬。布幣的發展經歷了四個階段：⑴原始布，西周初期已有，又叫做大鏟布，形如農具鏟，是最早的實物貨幣之一，也是我國金屬鑄幣的雛形。它尚未脫離鏟子的原形，銎(布錢柄的頂部)長體大，厚重粗糙。⑵空首布，西周晚期開始出現，盛行於春秋戰國時期。它體型比原始布大爲減小，輕薄而精良，也被稱爲鏟布。布銎中空，幣身有尖肩尖

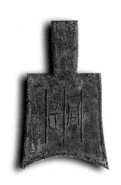

孤足空首布　春秋·晉
銘文爲「銅鞮」。

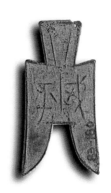

尖足平首布　戰國·趙
銘文爲「武平」。

足、平肩弧足、斜肩弧足等形制。幣面常鑄有各種銘文，如紀數、干支、天象、事物、城邑地名及其他文字符號。春秋空首布重約三十五克，到了戰國早期減爲十二至十七克，晚期更輕至十克左右。(3)平首布，又叫實首布，體型比空首布更小而薄，也相當精美。春秋末期開始出現，盛行於戰國時期。平首布種類很多，均布首扁平無銎，幣背素面或直紋，幣面有各種文字，紀地名、貨幣單位、紀值釿、爭等等。幣的重量也從三十克至五克左右不等。平首布按重量分成大小幾種，也有以銘文表示二釿、一釿、半釿的，寓有子母相權的意思。而從形制上識別時，則又有平肩、聳肩、圓肩、方足、尖足、圓足等等。(4)三孔布，出現於戰國中晚期，圓首圓肩圓足，首與足部各有一個穿孔，體型輕薄，與圓首布在外形上頗爲相

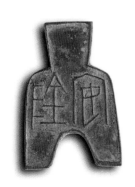

方足平首布　戰國·韓
銘文爲「安陰」。

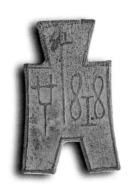

方足平首布　戰國·趙
銘文爲「隰」

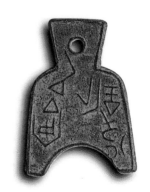

弧足平首布　戰國·魏
銘文爲「安邑半釿」。

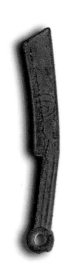

方折燕刀　戰國‧燕
銘文為「明」故又稱「明刀」；亦有
釋為「易」者。

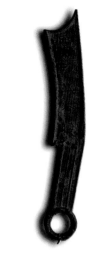

齊刀　春秋‧齊
銘文為「安陽之法化」。

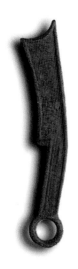

齊刀　戰國‧齊
銘文為「齊建邦𢀖法化」。

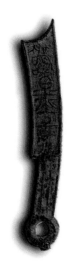

齊刀　春秋‧齊
銘文為「節墨法化」。

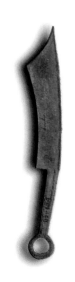

尖首刀　戰國
銘文為「化」。

近。近幾十年來，河南、山西、河北各地大量出土了各個階段的布幣，以晚期鑄行的布幣最多，分布地區也最廣，充分反映了當時各地經濟頻繁交往的盛況。

刀幣

刀幣發源於一種叫「削」的漁獵

工具，主要由齊、燕、趙三國鑄造發行，流通於今山東、河北、內蒙古、東北及山西北部，即當時的東方漁獵地區和手工業發達地區。計有四種類型：⑴齊刀，是齊國鑄造發行的，流通於該國及鄰近地區。齊刀的體型較大，有重達五十三克的，但一般重在四十克左右。刀面有三個至六個銘文，如「齊法化」、「齊建邦張法化」等等，也有紀地名安陽、即墨等。「化」是貨幣單位。⑵燕刀，又稱明刀，燕國鑄造發行，流通於北方，刀面文字舊釋爲「明」，後亦有釋爲「易」字者，文字風格也有明顯變化。燕刀體型輕小，形制有方折和圓折二種，前者又可稱爲磬折。⑶尖首刀，亦爲燕國所鑄行，刀身上有銘文或無文，細柄扁環，重約十六克左右。又有針首刀，刀尖細長尖銳，地方特色非常鮮明。⑷直刀，又稱圓首刀或鈍首刀，刀身平直，圓首，體型薄小，重約十克，多爲趙國所造。近

年來，北方數省大量出土刀幣，以燕刀爲最多，在燕下都遺址還出土了錢範，以此可窺見當時流通情況之一斑。

圜錢

圜錢又被稱爲環錢，來源於紡輪。亦有認爲源於古時珠玉；上古有玉璧，呈環狀，對圜錢產生有一定的影響。戰國後期，除楚國外，其餘諸國大都鑄行圜錢，已有取代刀幣和布幣之勢。它是以後在中國流行了兩千多年的方孔圓錢的先驅。圜錢的基本形制是圓形，扁平，中央有穿，一般在錢幣學上稱爲有肉（錢身）有好（穿孔）。穿孔先圓後方，錢緣由無廓發展成有廓。錢面有錢文表示地名、幣值、重量及其他等。錢背多是光背，極少有其他符號。圜錢有大小各種，按各地區鑄行環錢的不同特徵，可分爲三種類型：⑴刀幣區圜錢或刀布並行區圜錢，用刀幣區的貨幣單位「化」來計量，有賹化錢、一化圜錢

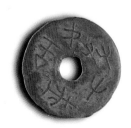

圜錢　戰國・魏
銘文爲「共屯赤金」。

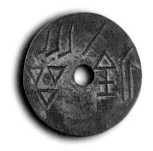

圜錢　戰國
銘文爲「濟川一釿」。

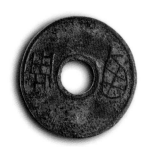

圜錢　戰國・秦
銘文爲「西周」。

等，大小數等。⑵布錢區圜錢，仍用此區貨幣單位「釿」來計量，錢文有多種，如垣、共、藺、共半釿、漆垣一釿、離石等，其中以前二種銘文的圜錢出土最多。也分大小二等，一般重十克左右。⑶秦圜錢，貨幣單位為銖兩，錢文初有「一兩重十二銖」等，後發展為秦半兩。

楚國所鑄行的貨幣自成獨立的體系，總稱楚幣。它包括三種類型：

⑴爰金，又稱楚金版。爰金銘文最多的是「郢爰」，「郢」是楚國都名，爰是重量名稱，楚雖幾次遷都，均以郢為都名。爰金是楚國的法定通貨，屬稱量貨幣性質，都鑄成扁平塊狀，塊內有若干鈐印，多為方形，少數為圓形印。銘文中有「爯」，即「稱」，有權衡輕重之意。如「郢爯」。《說文解字》：「鍰，鋝也。一鋝重十一銖二十五又十三分之一也。」有加國名或地名者，如郢，後與楚並稱，即為國名，鈐印如「郢爰」；地名者如「陳爰」、「鄟爰」、「鄎爰」、「眇」(有釋為地名潁或蔡)。郢爰在安徽壽縣等地出土較多。一九八二年，江蘇盱眙出土一塊郢爰大金版，內有五十四個鈐印，另有六個半印，共計六十印，是迄今最大的郢爰金版。這塊郢爰金版呈長方形，重六百一十克。另一塊有三十五個鈐印，

加上十一個半印。一般郢爰金版只有二十個鈐印左右，每個鈐印的重量也不同，最重達二十八克，最輕者僅四克，每印以十四至十七克為多。例外的有塊特大的鈐印為七十三克。爰金的成色都比較高，含金量多在九成以上。一九七八年八月，安徽壽縣還出土一種銘文為「盧金」的金版，鈐印上的銘文為「盧」，共有四塊，近方形，內有十六至二十一個圓形鈐印，重二百五十至二百六十六克不等。同時出土的還有郢爰、無字金版和金葉屑粒等，共有五千一百八十七克。這可能是中國最早的金幣。

⑵楚銅貝，是流通最廣的楚幣。

蟻鼻錢　戰國‧楚

楚布　戰國‧楚
銘文為「殊布當忻」。

它是一種青銅仿製貝，形狀很像一個背部磨平的貝殼。錢面有多種文字，出土數量最多的是「🅇」，有釋爲古文「🅇」字（即貝字）的變形，觀若人的面貌，形狀古怪，故稱「鬼臉錢」、「鬼頭錢」。又一種面文「🅇」，像一隻螞蟻，加上鬼臉上的高鼻子，故名蟻鼻錢。其餘面文有「君」、「金」、「忻」等。這些錢在原楚國疆域內屢有發現，每枚重量在早期約重三至五克，晚期減重到二‧五克左右，更有輕至〇‧五克的。

(3)楚布，爲楚國晚期所鑄行的一種異形布幣。幣身狹長，幣面銘文「殊布當忻」，或釋爲大布當鍤或施錢當鍤。另一面有「十貨」二字，有釋成一個大布當蟻鼻錢十個。另有一種「四布當鍤」布，大布一當小布四，小布二枚連在一起，一正一倒，四足相連，稱爲連布。

戰國晚期，各國經濟往來頻繁，相互影響日多，貨幣趨向圓形化、輕小化，銘文也演變爲紀重、紀值，如秦錢半兩，楚銅貝也有用銘文標明重量的。由於秦國勢力不斷向東擴張，使圜錢隨之深入布刀幣區域而成爲北方諸國的主要貨幣形態；而南方亦由於楚國的長期統治，逐漸發展出一致的貨幣系統。伴隨著百家爭鳴的經濟及貨幣思想理論，中華世界的貨幣體系終於逐漸搏成。

兩漢五銖錢的
確定及其演變

秦統一貨幣
漢代的五銖錢制
五銖錢的演變

兩漢五銖錢的確定
及其演變

秦統一貨幣

秦國在統一全國以前,為了向東擴張的需要,曾經實行了一系列卓有成效的統一本國貨幣、增強國力的措施。秦惠文王二年(公元前三三六年)「初行錢」,引起周天子和鄰國的祝賀和注意,又實行貨幣王室專鑄和鹽鐵王室專營等政策,為鞏固本國貨幣充實其經濟基礎。所謂「初行錢」,主要是把本國的貨幣先從形制上統一起來,由王室統一控制貨幣的鑄造發行權。先統一秦圜錢,進而統一為秦半兩錢。

公元前二二一年秦兼併六國後,推行了許多全國統一的政策和措施,包括廢除六國原有的政體、制度、文字和貨幣等。統一初年,秦國鑄錢能力趕不上全國的貨幣需求量,只好暫時聽任六國貨幣繼續流通。直到統一之後十年,秦始皇三十七年(公元前二一〇年),才頒行了中國最早的貨幣立法,改革貨幣,「*以秦法同天下之法,以秦幣同天下之幣*」。規定黃金為上幣,單位鎰,每鎰二十兩;半兩錢為下幣,重如其文。這二者均為法定通貨,由中央統一掌握鑄行權,銀錫珠玉龜貝等不再充當貨幣。這只限於統一貨幣種類和貨幣單位。秦二世「復行錢」時,進一步加強統一了鑄造發行權。

秦統一貨幣對以後兩千多年的中國貨幣有重大影響,它確立了銖兩貨幣形制,為五銖錢的創建提供了條

圜錢 戰國・燕
銘文為「一刀」。燕鑄圜錢在秦之後,但卻可能是方孔圓錢的鼻祖。

圜錢 戰國・秦
銘文為「一銖重一兩 十四」。為秦統一天下前的貨幣。

半兩 戰國・秦
鑄於秦惠王,為始皇半兩的前身。

件。同時，半兩錢將方孔圓錢的貨幣形制定型下來，結束了原始形態痕跡鮮明的刀布、圜錢、貝幣等諸種貨幣紛歧複雜的狀況，使中國錢幣體制從此得到確定，並影響到周圍地區。

秦半兩
秦統一中國後，規定以半兩錢為國內唯一的流通貨幣，據秦始皇廿六年銅權測定，當時每斤的重量在250克左右，則半兩為7.8克。凡重量與此相符，直徑在3.2釐米以上的半兩錢都有可能是秦始皇時所鑄。又始皇廿六年的詔版，銅權文字多作方折，所以一種徑3.5釐米、筆劃方折的大半兩，可能即為當時的標準幣，它們的重量在8克左右。

漢代的五銖錢制

公元前二〇六年漢王朝建立後，仍沿用秦國幣制，使用黃金和半兩錢，又加上民間習用的糧食布帛，故在西漢、東漢時期的近四百年中，是實行黃金、穀帛和銅錢(半兩和五銖)三種貨幣並行流通的貨幣制度。

西漢盛行黃金，黃金成為交易媒介物中的主要骨幹。凡是價值大的和收支數額大的均以黃金計算，如賞賜、進貢、助祭、平賈、買賣官爵、窖藏等。賞賜用金數量很大，皇室多次賜金給功臣，少則上百，多則上千，最高達五千斤，武帝時賞賜對匈奴作戰有功將士的黃金有三十萬斤。朝廷又行「酎金制」，每年令各地諸侯向京都祭祀祖宗時獻金助祭，不合規格者重罰，甚至撤除爵位。

當時黃金數量很多，其中一部分來自歷代的累積，而國內黃金產量亦甚豐富；另一部分是外貿出超，多從海陸絲綢之路上運入。然而黃金畢竟不是各階層人民都用得起的通貨；隨著經濟形勢的發展，一種不分階層都能使用的貨幣必需制定，這便是漢代五銖錢產生的背景。

榆莢半兩　西漢高祖
漢初許民間自鑄錢，一般豪強乘機滲鉛鐵入銅牟利，錢小而薄，形同榆莢，故又名「莢錢」。

兩漢從公元前二〇六年至公元八年，公元二〇五年至二二〇年，先是普遍使用半兩錢，包括戰國半兩和秦半兩，以及各種漢半兩，隨後一直使用五銖錢。漢初還流通民間私鑄的鐵半兩錢。半兩錢經過西漢前期九十四年中的九次變化，終於形成統一的五銖錢體制。這十次變化可概述如次：

第一次：公元前二〇六年，劉邦創建漢王朝，為了實現他入關時的約法三章，除去秦代苛政，以秦錢重難

用，允許民間自由鑄造半兩錢。實際上一般老百姓根本沒有力量來鑄錢，於是豪紳富商和地方勢族趁機大鑄惡錢牟利，所鑄之錢稱爲「莢錢」，即「楡莢半兩」，錢文「半兩」，錢身輕小粗劣，重約一至二銖，即二克左右。肉薄，廣穿，形同楡莢而得名。時值戰亂之後，經濟尚未恢復，物資匱乏，奸商囤積居奇，錢又如此惡劣，以致物價飛漲，米每石高達萬錢，這樣持續了十幾年。

第二次：高后二年(公元前一八六年)，中央政府收回鑄幣權，禁民間私鑄，官鑄「八銖半兩」，錢文仍爲「半兩」，鑄造質量均比莢錢大爲改進，重八銖，文字薄平，大樣薄肉，又稱八分錢，約比秦半兩減重三分之一，這是漢王朝首次整頓幣制。

八銖半兩　西漢高后

第三次：高后六年(公元前一八二年)，改鑄「五分錢」，錢文「半兩」，減重到秦半兩錢的五分之一，即二銖四絫，舊說比八銖減重一半，爲四銖半兩，實則是減爲更輕的小錢。

第四次：文帝五年(公元前一七五年)，爲穩定局勢而取消五分錢改鑄四銖半兩。文曰「半兩」，重四銖，准民間自鑄，也准許大臣諸侯鑄錢，於是造成所謂「吳鄧錢遍天下」現象。景帝中元六年(公元前一四四年)，再次禁私鑄。

四銖半兩　西漢文帝

第五次：漢武帝建元元年(公元前一四〇年)因內外用兵，財政困窘，改鑄錢文爲「三銖」的三銖錢，重如其文，而私鑄愈多，錢輕而物貴。

三銖　西漢武帝

第六次：建元五年(公元前一三六年)，以三銖錢過輕，不得不取消，仍鑄行四銖半兩。錢文「半兩」，實重四銖，爲秦半兩的三分之一，又叫三分錢。

第七次：行三分錢不久，爲了財政的需要，仍恢復三銖錢，結果私鑄氾濫，錢更多而值愈低，物價更高。

半兩　西漢武帝
實重四銖，爲秦半兩的三分之一，故又稱「三分錢」。

第八次：元狩五年（公元前一一八年），再次取消三銖錢，令郡國（漢代的地方政府）鑄五銖錢，通稱「郡國五銖」。錢文「五銖」，正面有外郭，形制不規整，因郡國競相雜鑄輕薄小錢，有的減重到只有一銖，重〇‧八克。

第九次：武帝元鼎二年（公元前一一五年），爲整頓郡國五銖鑄行混亂的狀況，收回分散給地方的鑄幣權，改由朝廷的鍾官（專司鑄造發行錢幣的機關）鑄「赤仄五銖」，又稱赤仄錢、赤側錢、子紺錢，面背邊郭製作精整。規定此錢當郡國五銖錢五枚。民巧法行用，不便，行了兩年廢止。

第十次：武帝元鼎四年（公元前一一三年），收回郡國鑄幣權，專令上林三官鑄造發行（水衡都尉掌管上林苑的工作，所屬有均輸、鍾官、辨銅三令丞，負責辦理同鑄幣有關的事項），廢除以前各種錢幣，通令收回銷毀。從此以後，只准流通使用上林三官五銖錢。這是標準的由中央集中統一鑄行的官爐錢，錢文「五銖」，重約四克，製作精整，郭紋精細，形態美觀大方，文字古樸遒勁，輕重適中，頗受歡迎。從此五銖錢定型，爲方孔圓錢體制打下牢固的基礎，一直沿用了兩千年。武帝以後昭、宣、元、成、哀、平六帝均繼續鑄行上林三官五銖錢，總體不變，僅在錢文書法和穿孔等方面稍有不同。西漢五銖從元狩五年到平帝時爲止，共鑄有二百八十億餘枚。

上林五銖　西漢武帝

五銖錢的誕生及上林三官五銖的定型定制對中國貨幣文化的發展具有重大的歷史意義。五銖錢繼承和發展了秦半兩錢制，確定了方孔圓形、肉好精整、有內外郭、輕重大小體型適度的銅質鑄幣，爲中國古代貨幣開創了新的錢幣體制，建立了歷時七百多年的五銖錢體制時期。

五銖錢的演變

西漢五銖錢制確立後，因禁令嚴，無鑄利，除大奸巨猾外，一般均不自鑄，私鑄較少。從東漢起，均以西漢五銖為準繩，隨著各朝情況變化而有所不同，主要有四類變化：

（一）保存五銖錢基本形制的發展變化。兩漢之際，綠林赤眉軍於公元二三年消滅了新莽，次年在長安鑄行了更始五銖，形制沿用西漢五銖，在錢文風格上稍有不同。東漢靈帝時出現「四出五銖」，從錢背穿孔四角引伸出四條錢紋至外郭，民間傳說附會為天子下堂、四處逃走的不祥之兆。隨後又有董卓小五銖，質量極壞。曹魏五銖和西晉太康初行用的五銖均仿自東漢五銖而稍差。東晉有「沈郎錢」小五銖，是減重的小錢。南北朝各代所鑄五銖，錢文、形制照舊，實際減重較多。一般說來，南朝所鑄五銖錢，除少數者外，比較紛歧複雜，質量也較差，故有種種惡錢名稱。北朝的錢稍好，但較粗糙，有北魏永平年間鑄的永平五銖；西魏的大統五銖。從錢質好壞及其變化也可反映各朝的政治經濟情況。

（二）加年號的五銖錢。這類錢在形制等方面與五銖基本相同，只在錢文五銖兩字之上增加年號或表示數值等構成的錢名，計有：蜀漢的直百五

上林五銖　東漢光武帝

五銖　東漢靈帝

五銖　東漢靈帝
為董卓所鑄之惡錢

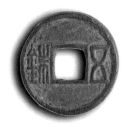

五銖　南朝梁武帝

永安五銖　北魏孝莊帝

鈺；北魏的太和五銖、永安五銖；北齊的常平五銖等等。

（三）加大或減少銖名的五銖錢。如劉宋元嘉時的四銖，孝武帝時的孝建四銖，和其後的孝建二銖、永光與景和；陳的太貨六銖等。

（四）向通寶錢過渡的五銖錢。又可分爲兩種：

一種是基本上還保留五銖錢的形狀，但已脫離銖兩貨幣範疇，不再以重量爲錢名，如孫吳的大泉五百、大泉當千、大泉二千、大泉五千；蜀漢的定平一百；石趙的豐貨；成漢的漢興（是最早的年號錢）；以及十六國的涼造新泉、大夏眞興。北周的布泉、五行大布和永通萬國三錢也是。後三錢的製作很精整，體態精美，被稱爲錢幣中的藝術精品，反映出鑄行者的

太貨六銖　南朝陳宣帝
文字娟秀工整，製作精美，爲南朝錢幣之佳品。

大泉五百　三國・吳

漢興　十六國・成漢
爲最早的年號錢。

直百五銖　三國・蜀漢

布泉　北周

五銖　三國・魏

五行大布　北周

某些復古意向。以上這些錢已經看不出五銖錢的痕跡，爲以後通寶錢的雛形。

永通萬國　北周

一刀　新莽

小泉直一　新莽

大泉當千　新莽

另一種是根本脫離五銖錢的框框而自成一套，以王莽的四次貨幣改革最爲典型，其目的是摧毀漢朝勢力，鞏固新莽政權，增強政府財力，搜刮天下錢財和實現復古好名的意圖。第一次有四種，錢文爲「一刀平五千」的金錯刀，值錢五千；和契刀五百、大泉五十、五銖。第二次去掉三種，僅餘大泉五十，另鑄小泉直一。第三實行「寶貨制」，有五物六名二十八

大泉五十　新莽

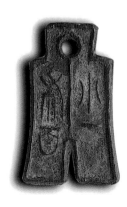

么布二百　新莽

24

品，即金貨一品，銀貨二品，龜貨四品，貝貨五品，布貨十品，泉貨六品。第四次，初行大小錢，即恢復第二次幣改的貨布，不久廢止，改行貨布、貨泉兩種貨幣，貨布形狀如布幣，貨泉則是圓錢。這種繁瑣複雜的貨幣制度，根本違背了價值尺度一元化的貨幣基本要求，在實際的經濟活動中完全行不通。因此被視為是新莽政權敗亡的致命傷。

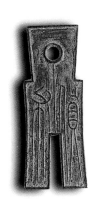

貨布　新莽

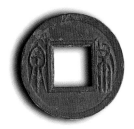

布泉　新莽

從漢到南北朝
的貨幣思想

關於貨幣鑄行權之爭論

錢穀論

從漢到南北朝的貨幣思想

關於貨幣鑄行權之爭論

中國地理環境複雜，各地人文風物不同，在古代自然經濟體制的客觀條件下，貨幣的鑄造發行究竟探放任主義好？還是由國家機關統一鑄行好？一直是歷代經濟思想家關心的問題。

秦朝雖然建立了全國統一的貨幣制度，但實行不久即告滅亡，因此由中央政府強制推行統一貨幣的理論，對漢初的學者是沒有說服力的。何況當時的社會經濟非常凋敝，朝廷並沒有集權的條件。自劉邦開國以來，將近一個世紀，漢朝政府對錢幣的態度可以說完全探放任政策，此與漢初君臣奉行的黃老治術適相配合。然而此種情況到文帝後期便逐漸發生轉變。賈誼是首先對放任政策提出質疑的學者，他鑒於朝廷解除盜鑄錢令使民放鑄的不良後果，曾建議政府管制幣材─即銅。他認為國家實行銅禁後，可根本杜絕民間私鑄的弊端，同時無形中增強國家權力的運作。在貨幣理論上，他首次提出「法錢」（又稱「正錢」）的概念；所謂「法錢」，即依法鑄行之錢也，凡合乎國家規定的標準重量與成色的錢就是「法錢」。相對於「法錢」的便是「奸錢」、「偽錢」。「立法錢」便是要求建立統一的本位貨幣，使流通界只有合乎法定標準的國家貨幣。

在賈誼之後有賈山，他進一步發揮管子的貨幣政治功能論，說：「錢者，無用器也，而可以易富貴。富貴者，人主之操柄也；令民為之，是與人主共操柄，不可長也。」（漢書‧賈山傳）景帝時的晁錯也持同樣看法，認為珠玉金銀，飢不可食，寒不可衣，然眾貴之者，以上用之故也。照他的邏輯，如果君主重視的不是金銀，而是五穀，則百姓也會以五穀為寶的。這些思想與今天的貨幣本身有價觀點固然不同，但卻是古代封建君主堅信不移的想法，可視為中國傳統貨幣思想中的一個特點。

武帝即位後，基於治內拓外要求，統一貨幣鑄行權有客觀上的需要，集權的貨幣思想和主張抬頭，五銖錢制也因而確立。然而由於連年對外用兵，國內民生經濟亦受影響，因而在武帝死後，放任主義再捲土重來，繼位的昭帝為解決這個歧見，遂於公元前八一年(始元六年)召集兩派大臣學者開會辯論，這就是有名的「鹽鐵論」。

在這次爭論中，主張放任主義的文學之士一致認為貨幣、商業全是害農的東西，任何有關貨幣變革的措施

都不是好事情。所謂「畜利變幣，欲以反本，是猶以煎止燔，以火止沸也。」（鹽鐵論·錯幣）他們抨擊武帝廢除郡國鑄錢權利而改行統一的五銖錢制，就官鑄過程中的一些弊病大肆發揮，「吏匠侵利，或不中式，故有厚薄輕重」；要求政府放棄貨幣集權措施，實行「王者外不郭海澤以便民用，內不禁刀幣以通民施」的任民採銅鑄錢政策。

只有一個人為武帝以來的中央集權貨幣政策辯護，他就是桑弘羊。

桑弘羊曾親身參與武帝的貨幣政策制定與執行。他的中心思想除了從中央集權體制的政治觀點出發外，更就貨幣本身的性質與功能立說。他指出貨幣使用的關鍵全在穩定與否，而能否維持穩定的通貨局面，則由上不由下；換言之，沒有統一的幣制，就不可能有穩定的貨幣。而統一的幣制是需要許多配套措施的，政府權力不能集中要如何調度相關資源呢？他說：「善為國者，天下之下我高，天下之輕我重，以末易其本，以虛蕩其實；今山澤之財，均輸之藏，所以御輕重而役諸侯也。」（鹽鐵論·力耕）反對重農抑商主張，謂：「富國何必用本農？」「無末利則本業何出？」政府應「農商交易，以利本末。」（鹽鐵論·通有）至於貨幣本身的性質，他也不拘泥前賢必以珠玉金銀為貴的說法，而提出「幣與世異」的觀點，認為通貨的形成有其客觀因素，不是任何人單憑主觀意志就可轉移的。

從歷史事實的演進看，顯然桑弘羊的主張是獲得勝利的。自漢代後，貨幣鑄行權應由國家統一與集中的原則也獲得確認。然應指出的，當時反對派人士所擔心的一些缺點，如政府利用鑄幣權剝削人民膏脂等，確實也在以後各朝各代中屢見不鮮。

錢穀論

錢是外造的等價物，穀是本來就存在的有價物；人為何爭逐虛無的等價物而不重視有用的實在物，要自陷於一種無休無止的市井煩塵困擾中呢？這是一個值得反思的大問題。漢代的桑弘羊已用「虛實」這個概念說明錢幣的功能，後來的北宋學者周行已講的更清楚：「蓋錢以無用為用，物以有用為用，是物為實而錢為虛也。」這種關於錢本身的存在價值之看法，事實上已不單純是貨幣層面的理論了。

早在貨幣經濟已逐漸形成穩固型態的西漢中葉，反貨幣的「實物論」思想就已產生。其後到魏晉南北朝時期，由於貨幣長期混亂，經濟實物化狀態的增強，這種廢錢用穀的呼聲更是普遍。

貢禹是漢代主張廢錢用穀的代表。他在元帝初元五年（公元前四四年）提出議論，謂：「疾其末者絕其本，

宜罷採珠玉金銀鑄錢之官，毋復以爲幣，市井勿得販賣，除其租銖之律，租稅祿賜皆以布帛及穀，使百姓一歸於農，復古道便。」(漢書·貢禹傳)基本上，他還是從重農的傳統觀念出發的。東晉的王室宰輔桓玄的措施就涉及到貨幣的本質問題了。史載桓玄「立議欲廢錢而用穀帛。」(晉書·食貨志)他企圖專行穀帛爲錢來解決當時國家長期不鑄行貨幣的問題。其後南朝周朗也提出「罷金錢，以穀帛爲賞罰」的主張。而著名的學者沈約持論更徹底，他要完全取消金屬貨幣，認爲貨幣在古代雖在輔助商業上有通用濟乏的功能，但「龜貝之益，爲功蓋輕」，貨幣的本身是沒有什麼價值的。他說：「民生所貴，曰食與貨，貨以通幣，食爲民天。……錢雖盈尺，既不療於堯年，貝或如輪，信無救於湯世，其蠹病亦已深矣。因宜一罷錢貨，專用穀帛，使民知役生之路，非此莫由。」(宋書·孔琳之傳)這樣輕視「阿堵物」的言論在魏晉南北朝十分流行，它不完全是當時的名士高論，而確實是現實環境的反照。蓋自漢朝滅亡後天下分裂，法紀蕩然，社會經濟秩序大壞，加以異族橫行，百業生產倒退，既有的錢制早已不能通行，而互相對峙的政權根本無力統籌金融措施，在此種情形下，貨幣不可能發揮正常的媒介功能，實物自然可貴了。穀帛本是漢代理論上的

法定貨幣，三國開始便有以穀帛現物作爲流通貨幣的事實；其後終六朝之世，公私授受交換以絹帛爲計價之例則爲常事了。

但是人類社會的經濟生活方式既演進到一定程度，似不大可能再完全倒退到原始狀態中去，金屬貨幣乃至任何形式的貨幣可以宣布廢棄，然物資的交易行爲卻不可能停止，因此通貨制度仍有其存在之必要性。就在廢錢論流行之際，堅持通貨有用的「反實物論」主張也應運而生。孔琳之是代表人物，他根據歷史事實說明金屬貨幣不可廢的道理，其主要理由有三：一是布帛五穀終不如錢幣方便，且布帛五穀一經割裂便成無用之物，錢或有升貶問題，但經久不壞，只要調度有方，總會歸於正常。二是民用錢已久，錢幣本身早已成爲人民財產的一部份，若廢棄之，定會使老百姓頓失所靠，連起碼的生存機會都沒有。三是社會的貧困與錢幣的存在與否根本無關，所謂「用錢之處不爲貧，用穀之處不爲富」，放眼看看現實環境便知。他結論性的指出：「今農自務穀，工自務器，四民各肆其業，何嘗致勤於錢？」錢的存在本身早成爲人之所以爲人的一個構成部份，那麼又從何廢起呢？

其實，在孔琳之以前的衣冠貴胄之士即不乏對錢的歌頌者，如成公綏與魯褒都寫有〈錢神論〉，用一派名

士瀟洒的論調赤裸裸的說出金錢的現實用處，如謂「錢之所祐，吉無不利。何必讀書，然後富貴？」「錢之所在，危可使安，死可使活。錢之所去，貴可使賤，生可使殺。……錢能轉禍為福，因敗為成，危者得安，死者得生。惟命長短，相祿貴賤，皆在乎錢，天何與焉？」云云。當然這又是另一種人生態度，與嚴肅的貨幣思想無關，此處便不多論了。

錢穀論可以看作是漢末以來，尤其是魏晉南北朝間貨幣思想的主調，它有其現實的社會經濟環境作背景，就整個貨幣思想發展史言，應是一種反動思潮，但無可置疑的是關於錢幣制度存在的客觀性問題也就在這些爭辯過程中逐漸得到較為清楚和廣泛的認識，這對此下的貨幣體制之發展仍是有正面意義的。

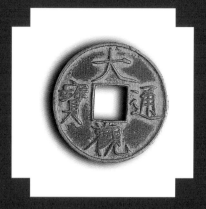

唐宋的通寶錢

唐代錢制及其反映的社
　會經濟情況
宋代錢制之演變
銅鐵錢
紙幣

唐宋的通寶錢

唐代錢制及其反映的
社會經濟情況

魏晉南北朝時代，戰亂相循，錢制大壞，公私交易重物輕錢，絹帛變成等價物。此種情況至隋統一天下後才獲得改善，史載：隋文帝開皇三年（公元五八三年）「以天下錢貨輕重不等，乃更鑄新錢，背面肉好皆有周郭，文曰五銖，而重如其文。」然後詔付各地城關據以驗替舊錢。通稱「開皇五銖」或「置樣五銖」，這是五銖錢最後一次作為全國性的通貨使用。

李淵建唐後，鑒於隋末混亂的錢制，再起而改革。他於武德四年（公元六二一年）正式廢五銖錢，鑄「開元通寶」，徑八分，重二銖四絫，積十文重一兩，一千文重六斤四兩。這是中華錢幣史上劃時代的新措施，其意義有二：

第一、貨幣之形式上意義至此形成。前此記量名之錢，如半兩五銖等，雖為交易媒介，但錢的重量猶等於實物的價值；換言之，銖兩錢本身也是一種有價實物。自「開元通寶」錢出，以後各代之錢便不再以重量為名；所謂「通寶」，意即為使貨物得以流通之寶，它本身只是貨物商品的

交換工具，不等於商品；雖然其交換價值的發生，也由於其本身含有相當之實物價值，故不可任意削減其所含重量及成色，但此種價值主要是象徵意義的，非錢幣金屬的原始價值。

第二、使中國權量的單位名稱及計算方法發生重大改變。從前二十四銖為一兩，今則於兩下分為文；十文為一兩。所謂二銖四絫為當時一枚「開元通寶」錢的重量，稱一「文」錢，十「文」錢即合一兩；後慣稱為一「錢」，而「文」又變成更小的貨幣單位。十進位的衡制乃自此起。

開皇五銖　隋文帝

「開元通寶」不是年號錢，有開關新紀元的通行寶貨意義，仍屬於方孔圓錢的錢幣形制範疇。有唐一代近三百年，各代都鑄行開元通寶錢，只有唐高宗鑄過「乾封泉寶」，不到兩年就廢除；肅宗時又鑄「乾元重寶」等，也實行不久即廢止。推行開元通寶錢後，進一步肯定了方孔圓錢體制

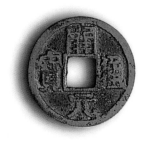

開元通寶　唐高祖

唐朝每代均鑄開元通寶，但以盛唐所鑄較精美。有些開元錢背穿上有星月紋，係一種爐別標記，後世多有模仿者，如宋代鐵錢即以星月並列來表示折二或折三面值。因此，開元錢不僅是通寶錢系統的創始，就連爐別標記也有開創性。

適用於中國各階層社會，並成為自唐至清鑄行錢幣的唯一標準。規定了鑄造銅錢的成色標準，即含銅83.33%，白蠟(鉛錫合金)14.56%，黑錫2.11%。開元錢的錢文書法精美大方，為歐陽詢所書的八分書，為後世錢文書

法樹立了榜樣。

盛唐時候，國勢極為強大，四方商賈雲集長安、洛陽兩京，「天下諸津，舟航所聚，旁通巴漢，前詣閩越，七澤十藪，三江五湖，控引河路，兼包淮海，弘舸巨艦，千軸萬艘，交貨往還，昧旦永日。」(舊唐書·崔融傳)當時民戶之殷盛，亦如杜佑所言：「東至宋汴，西至岐州，夾路列店肆待客，酒饌豐溢。南詣荊襄，北至太原、范陽，西至蜀川、涼府，皆有店肆，以供商旅。遠適數千里，不持寸刃。」(通典·食貨)如此繁榮的商業自然提昇了錢幣的使用價值和需求。然而唐朝政府因為制度上的限制，在貨幣政策上始終沒有繼行的合理措施，乃至中葉以後始終處於嚴重的通貨膨脹及錢荒之惡性循環問題中。

玄宗天寶十四年(公元七四二年)，

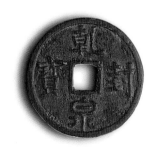

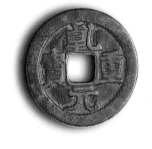

唐代的年號錢

安史之亂爆發，唐帝國陷入混亂。由於戰爭的破壞，生產受到影響，尤以北方為鉅。唐政府為應付龐大的軍費開銷，於肅宗乾元元年(公元七五八年)鑄行「乾元重寶」，以一錢當開元十錢使用；次年再鑄「重輪乾元」，以一當五十。等於公開宣布貨幣貶值，旬月之間米價立刻由每斗百文漲至七千文；不屑官民復競相盜鑄新錢牟利。代宗即位雖恢復開元錢舊制，然政府的幣信已受到破壞，通貨膨脹問題遂持續下去而不得解。德宗時候，宰相楊炎創兩稅法以代租庸調稅制，官府計歲出入全以錢為據，於是原來還可發揮通貨調節功能的絹帛絲麻等全退出貨幣市場，百姓為應付稅捐，不惜賤售生產品以換錢，竟造成物輕錢重的現象。政府的財政問題固然一時得到解決，但人民的生計則受到直接傷害。當時藩鎮割據，富商大賈匿錢不出，朝廷雖有禁令，但無效果，「錢荒」又成了唐代中葉以後另一個難解的經濟問題。

武宗會昌五年(公元八四五年)，唐中央政府為了緩解錢荒，整頓幣制和禁止私鑄，增強財力，下令廢除天下佛寺，取寺廟法器佛像雜物為銅材，在各地增設冶鑄爐，鑄造會昌開元錢，仿唐初開元通寶形制而略小，徑二‧三釐米，重三‧四至三‧五克，錢背鑄有地名，在穿孔四周不定，計有二十二種：京(長安)、昌

(揚州)、興(興元)、荊(江陵府)、桂(桂陽)、洛(洛陽)、藍(藍田)、益(益州)、梓、襄、越、宣、洪、潭、潤、兗、鄂、平、廣、福、丹、梁。以後各代也鑄開元錢，但各鑄地所鑄錢輕重不一。懿宗以後，各地藩鎮勢力更加強大，割據自雄，互相攻打，截留應上交中央的稅收、物資和鑄幣。各地多自行鑄造貨幣在境內流通使用。中央的力量日益削弱，常因物資缺乏而造成種種紛亂。不時發生通貨膨脹和局部惡化現象，反映出嚴重的貨幣貶值，有時米每斗竟高達五十萬文錢，幣制卒徹底崩潰。

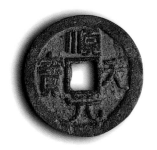

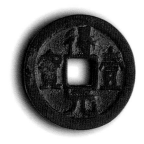

安史之亂時史思明在洛陽所鑄的錢

宋代錢制之演變

兩宋的三百二十年(公元九六〇年至一二七九年)中，始終執行白銀、銅鐵錢和紙鈔三種貨幣同時流通的幣制。三幣之間沒有明顯的主輔幣關係，相互之間的比價關係也經常變動，因時因地而異。金銀主要仍作為財富寶藏，而白銀的貨幣作用日趨擴大，在賞賜、進貢、徵稅、罰款、官俸和國際貿易等方面的進出屢見不鮮。仁宗景祐二年(公元一〇三六年)，官定白銀錠為法定貨幣，百姓向公家繳納概以白銀，以應官用(如對外進奉等)。蓋自南北朝以來，官方民間多鑄行金銀錢作為禮品，唐宋更大為發展，最先是在嶺南地區成為法定貨幣，以後終成為全國通用的主要貨幣，宋室朝廷庫藏白銀極多，如北宋末金兵攻下汴京，俘虜徽欽二帝，大肆搜括宮內珠寶財物，其中有金錢七十二貫，銀錢一百四十二貫，可見數量之多。宋代官方民間使用金銀的情況，在許多筆記小說、評話、文集中都有不少記載。但在兩宋廣泛使用的還是銅鐵錢。

宋初，太祖建隆元年(公元九六〇年)始鑄「宋元通寶」，意思是宋朝開國紀元的通行寶貨，以唐初開元錢制為準繩，注意錢幣的質量和數量，同時規定以後各代都不再鑄造其他錢文的錢幣。但是，這個願望落空了。第二代太宗就不管這些，另鑄有他自己年號的銅錢，表示自己稱帝的權力象徵。此後各代也都鑄有自己的年號錢及少量的國號錢，鑄行貨幣的若干作法都不照宋初要求去辦，錢制則越來越複雜、繁瑣、減重、貶值。在錢的質量下降的情況下，到北宋晚期，因推行紙幣和夾錫錢，以銅錢大量外流，反而出現「錢荒」，南宋更甚。寧宗以後，每個年號都象徵性鑄造一些銅錢，多數鑄行鐵錢，錢荒更甚。加上紙幣貶值惡化，官私均把錢窖藏保值，到南宋末連鐵錢也不多見了。北宋多行銅錢，以小平為主，南宋多行鐵錢，折二較多。至於紙幣，兩宋共印行了四個類型及許多地方性紙鈔，鈔法有些創見，但無法執行，兩宋的政治經濟形勢所造成的財政枯竭，使紙幣以惡性通貨膨脹告終。

底下分就兩宋銅鐵錢及紙幣的形制內容作進一步介紹，至於銀錢則留待於明清錢制內論述。

銅鐵錢

兩宋的銅鐵錢亦屬通寶體制，惟種類名目複雜，各種銅鐵錢的大小、

周元通寶　五代‧後周世宗
仿開元錢制，又為宋代所仿。

厚薄、輕重、形制、成色、製作、定值、定級等等都是各式各樣，很少有比較規範化的系統或統一的形制。在定值定級上，一般分爲小平(值一文)、折二(值二文，以下類推)、折三、當五、當十、當百。實際上，並非折二錢是小平的一倍，折三爲三倍，常常是大小顚倒，折二折三難分大小，折二折三甚至小於小平等等。銅鐵錢之間的比價也是經常變動，一般爲銅一鐵十，也有一比二，一比五，一比十四或十五乃至二十以上者。官價、市價不一，如夾錫錢爲銅錫合金及鐵錫合金，官定一當銅錢十，遭拒用，改爲一比二，雖嚴法強迫也行不通。另有大錢，多爲當五、當十，銅鐵都有。還有大樣、小樣、薄肉等等的區別。

錢名多以年號命名。蓋中國錢幣以年號命名始於南北朝時的成漢，北魏及唐代高宗、肅宗時也採用，至宋以後即成爲定制。自太宗鑄「太平通寶」開始，直到南宋末的「咸淳元寶」，除宋初宋末有幾個年號不鑄錢外，其餘均鑄年號錢。除此，還鑄有國號錢，如宋元通寶、皇宋通寶、聖宋元寶、大宋通寶等。錢名中主要有通寶、元寶、重寶三種，寧宗嘉定年間所鑄鐵錢竟有二十多個寶名。

宋元通寶　北宋太祖

太平通寶　北宋太宗

皇宋元寶　北宋仁宗

皇宋通寶　北宋仁宗

此外尚有對錢和紀年錢。對錢有較高的藝術價值，就本體而言是貨幣，實質不失爲藝術珍品。它成組或成套出現，制作精整、美觀大方。每組錢的形制、大小、輕重和成色等方面完全相同，只是錢文的書法不同，一般都是兩個一組，故稱爲對錢。事實上，宋初的錢文便有以三種爲一組者，如宋太宗的淳化元寶和至道元寶都是眞書、行書、草書三種書體組成一組。從天聖元寶起，相繼有二十三個年號有二個一組的對錢，其中小平銅錢較多，也有折二、折三、折十的，還有鐵對錢。按其書法不同來分，有眞書和篆書成對的，如仁宗、英宗、高宗和孝宗的錢。有篆書和行書成對的，如元祐、紹聖、元符諸錢。有篆書和隸書成對的，如熙寧、元豐、政和、宣和諸錢。錢文還分直讀、旋讀兩類。對錢的鑄造到淳熙六年(公元一一七九年)爲止。次年，孝宗改鑄紀年錢，錢背有數字紀年，淳熙元寶紀年從七到十六爲止，以後各代常有仿效。另有紀監錢，即錢背鑄監造地名，有的背文紀監和紀年並存。尚有較少的紀值錢。

值得稱述的是錢文書法。兩宋錢幣的文字書法極其精美大方，富於藝術性，多出名家之手，如司馬光、蘇軾等都爲錢制文過，排列起來可構成一部最佳的宋代書法法帖。其中又以徽宗時期的錢文最爲工整秀麗，徽宗時期共鑄行聖宋、崇寧、大觀、政

元豐通寶　北宋神宗
以行書、楷書分鑄，爲宋代對錢之一。案對錢創始於五代十國時的南唐，南唐玄宗所鑄的「開元通寶」和「唐國通寶」便以篆、隸兩種錢文分鑄。宋代自仁宗天聖元寶起，相繼有二十三個年號錢都是二種錢文一組的對錢。

大觀通寶　北宋徽宗
爲徽宗以瘦金體親書之御書錢。

泰和重寶　金章宗
金章宗頗通文墨，擅各體書法，所製銅錢精美，較宋
毫不多讓。

和、重和，及宣和等六種錢幣，徽宗
本人親書外，並嚴格要求鑄工，不僅
為當時鄰邦仿效，也受後代珍視。

紙幣

中國是世界上最先使用紙幣的國
家。早在距今三千多年前的西周時
期，已經行用一種叫「里布」的代用
貨幣，布質，長二尺，闊二寸，上書
幣名、年月日、編號、地址，蓋發行
人印。東周時，民間習用牛皮幣和期
票性質的「傅別」，雙方各執一半，
到期合符承兌。西漢武帝曾發行白鹿
皮幣，值四十萬錢，強制諸侯承購進
奉。東漢至五代十國，各種寺廟道
觀、櫃坊、邸店、寄附鋪及金銀行等
出具的憑條、收據、書契等均在一定
範圍內當貨幣使用過，這些都可視為
紙幣的雛型。

唐代中期，因錢荒之故禁錢出

境，而當時南北間大宗商品之交易(特
別是茶)需要大量錢幣，而銀錢尚未成
為通行之法幣，於是約當德宗、憲宗
年間，乃出現所謂的「飛錢」。它類
似今日的匯票，各地富商大賈在首都
完成交易後，即把錢委交給各地藩鎮
設在京都的「進奏院」(原是各藩鎮設
在首都的辦公處所)，然後換取憑條，
便可輕裝前往他地再換回現錢使用。
唐末中央政府設官統籌辦理，稱為
「便換」，至宋初沿而未替。

飛錢或便換的出現，代表貨幣價
值背後的信用本身已普遍為人們所認
識，它不必再束縛於錢幣實物之上，
於是在性質上屬完全象徵意義的紙幣
才應運而生，這是中華錢幣繼通寶錢
制突破銖兩錢的記量形式後又一大發
展。

宋初，由於自唐代中葉以來長期
分裂的政治、經濟局面得到統一，經
濟發展很快，工商業蓬勃，舊式的金
屬貨幣無法滿足市場交易所需，在四
川及部分通商大埠地區的商賈，已有
直接將飛錢或便換作錢幣使用者，政
府並不禁止。太宗初年，成都十六家
富商首先集資合辦交子鋪，發行「交
子」，在遠近地區當現錢使用，這是
真正的紙幣。後因商家經營不善，常
起糾紛。仁宗天聖元年(公元一〇二三
年)底，朝廷於是收為官辦，自次年二
月起正式由官方印刻發行。當時曾制
訂了一整套發行交子的制度，通稱

「鈔法」。規定比較周密，在貨幣史上是創舉。察其要點：首先，紙幣發行權完全集中於中央政府，由中央制訂統一的政策、制度、印製措施、發行數額、流通地區以及其他有關交子的發行、流通和管理事項。其次，規定三年一界（即發行使用期限），界滿以新鈔平價（即一比一）收換舊鈔銷毀。第三，每界交子發行額爲一百二十五萬六千三百四十緡，這是法定的發行限額，不准超過。第四，以三十六萬緡鐵錢存庫作爲發行交子的保證，稱「鈔本」，相當於現代的銀行紙幣發行準備金，爲發行額度的28％強。第五，嚴禁偽造及地方擅自印行。第六，有的限地區流通，必須嚴格執行，如四川錢引（簡稱川引）、湖廣會子、兩淮交子等。

儘管朝廷對紙幣發行有上述認識和規定，但隨著客觀環境的改變，政府根本就無法遵守。就在交子正式由官方發行不久，宋廷便因財政枯竭而有擴大紙幣發行量的措施。爾後愈發愈濫，終於形成爲兩宋財政上的一大巨蠹。如仁宗慶曆年間（公元一〇四一年至一〇四八年），由益州交子務在陝西印行交子八十萬緡，無鈔本，用以購買軍儲。又神宗熙寧五年（公元一〇七二年）以後，兩界交子同時行用，等於增加發行數量一倍。因對西夏戰爭加劇，政府靠發交子充軍費，多次濫發數十、數百萬緡，致幣值大跌。哲宗元符年間（公元一〇九八年至一一〇〇年）新鈔收換舊鈔比價爲一比五，等於官價下跌五倍，而民間下跌更多。徽宗崇寧二年（公元一一〇五年）改發「錢引」，浙、閩、廣、湖在外。大觀元年（公元一一〇七年）改交子務爲錢引務。發行數額增加到二千多萬緡，比初發交子時增長二十多倍，沒有鈔本，舊交子不准兌換，等於政府賴賬。

南宋更亂，先後有數種紙幣同時流通。最先是高宗紹興元年（公元一一三一年）因在婺州屯兵，交通困難，運送現錢不便。就由駐軍招商人出現錢，給以「關子」，持向臨安（今杭州）權貨務換回現錢或鈔子（即准許採購茶葉香料等物的特許證），其中指定專兌現錢的稱「現錢關子」。不久因權貨務從中刁難，不能如期如數承兌，此法難行。紹興六年（公元一一三六年），乃在臨安改發交子，無鈔本，民間拒用。紹興二十九年（公元一一五九年）再發行「公據關子」，計淮東四十萬緡，淮西湖廣八十萬緡，面額自十千（一萬文）至百千（十萬文）五等大額紙幣，可用二年。當時民間流行另外一種飛錢，叫「會子」，紹興三十年（公元一一六〇年）朝廷收爲官辦，通行於兩浙、兩淮、京西及湖廣等地。初以一貫爲一會，後增發五百、三百、二百文三種，由行在會子庫發行，無限額限期。

孝宗以後「會子」、「錢引」成為兩種主要紙幣，而發行額與發行期皆不定。如乾道四年(公元一一六八年)曾訂會子三年一界，每界限額一千萬貫，但不到幾年流通額便膨脹一倍多，界期也一再展延。寧宗慶元元年(公元一一九五年)，會子每界限額再增為三千萬貫，鈔值下跌到七百文以下。嘉定二年(公元一二○九年)增至一億一千五百多萬貫，比乾道初猛增十一倍，但一貫只值錢三四百文。理宗紹定五元(公元一二三二年)，會子增至三億二千九百多萬貫。淳祐六年(公元一二四六年)，再增至六億五千萬貫。八年(公元一二四八年)規定十七、十八兩界會子永遠通用。理宗末年和度宗時期，蒙古大軍壓境，宋王朝朝不保夕，會子已不值一文錢，二百貫會子還買不到一雙草鞋，通貨膨脹惡化已到不可收拾的地步。

錢引的命運也相同。高宗紹興年間已達四千多萬緡，較北宋末增加了三十餘倍，而鈔本僅有七十貫，不成比例。孝宗淳熙五年(公元一一七八年)錢引發行四千五百餘萬貫，打四折使用。寧宗嘉定末年三界並行，合計已達八千萬緡，而每緡只值百錢。到南宋末年更跌到一文不值。理宗景定五年(公元一二六四年)賈似道發行「金銀見錢關子」，其上蓋印組成賈字，以一等於三個十八界會子。度宗咸淳四年(公元一二六八年)發行「內關

子」，以無人使用而形同廢紙，這是兩宋最後一種紙幣。

元明清的鈔銀

元明清的鈔銀

元代的鈔法和錢幣

蒙古帝國征服歐亞大片土地後，在其統治區內，有的原來有貨幣，有的則沒有。建立於中國本土的元朝本想在其統治區域內實行一套統一的鈔法，但當時形勢根本不許可，只能在中國本土內推行。元朝的政策意圖是把實施一整套完整的鈔法作為增強財力、鞏固政權的手段之一，故所定鈔法規畫周密，力求保證幣值幣信，使能在全國長期平穩施行。

元代紙鈔盛行，市場流通的貨幣除銀元寶外，幾乎全部是紙鈔，銅錢很少。關於鈔法，有葉李的十四條劃、通行條劃，和盧世榮的治理辦法等等，綜合其要點有：㈠紙鈔印製發行權集中於中央，設交鈔提舉司專司其事。在各行省設鈔庫及回易庫，分別辦理紙鈔的發行流通和收換舊鈔等事項。㈡把紙鈔與白銀掛鈎，提高紙鈔的可信任程度，如中統鈔以銀為計算單位，至大鈔和鏊鈔可以直接同銀兌換，以示鈔銀一致，這是虛實相權的虛銀本位制。又規定各地鈔庫應有十足的銀準備，准許民間自由兌換。㈢完善紙鈔形制，不分界，不定期限，不書年月日，不限地區及用途，可在全國永久通用。備足鈔本，並准

許外國仿效和行用。㈣注意及時調控紙鈔流通，在各地設平準行用庫，負責保管鈔本。每庫給鈔一萬二千錠，再憑銀發鈔。銀一兩發鈔二貫，金一兩發鈔二十貫，外加手續費，並買賣金銀，調節鈔值。嚴禁民間私自買賣金銀，規定和擴大紙鈔用途，廣開流通渠道，偽造者處死刑。實行權鈔法，抬高紙鈔身價。總之，元代鈔法組織嚴密，考慮周詳。從其制度本身來看，符合貨幣流通規律的要求。其中心思想是重視民情，加強保證，以銀為本，保障幣信，平衡幣值，調節貨幣流通，力求貨幣的暢通和穩定。用意良善，從理論上分析也是先進的。在距今八百年以前能有如此規畫，很不簡單。但有法不行，也是枉然。

元代紙鈔的種類約有四大類，各具特色。蒙古國初期，曾發行博州會子，又在各地發行交鈔，互不流通。世祖中統元年（公元一二六〇年），發行中統交鈔，以絲為本位，又叫絲鈔，以兩為單位，值銀一兩。同年，又發中統元寶寶鈔，面值從十文至二貫分十等，一貫當絲鈔一兩，用以收回以前各鈔。又以文綾織成中統銀貨，每十兩值銀一兩，未行用。至元十二年（公元一二七五年）發行鏊鈔，有二分、三分、五分三種，三年後停用。此後濫發中統鈔，貶值為十分之一。至元二十四年（公元一二八七年），

改發至元寶鈔，自五文至二貫，面值分爲十一等，與中統鈔以一比五的比價並行。武宗至大二年(公元一三〇九年)，改發至大銀鈔，自二釐至二兩分十三等，每兩合至元鈔五貫，中統鈔二十五貫，銀一兩，金一錢。公元一三一二年廢止。順帝至正十年(公元一三五〇年)，發行至正交鈔，一貫等於舊鈔二貫。初以中統鈔加蓋至正交鈔字樣流通，無鈔本，從此鈔法大壞。

金屬貨幣方面以白銀爲主。元朝在入主中原以前，已經使用白銀爲貨幣。侵宋期間，將蒐括到的白銀鑄成

至大元年　元武宗
爲元通寶錢中的紀年錢，正面鑄年號，反面鑄製所，錢文深鑱，可能爲母錢(即樣錢)。

大朝合金　元
爲蒙古滅宋以前所鑄行，當時蒙古自稱「大朝」而尙未稱「元」。

大元通寶　元武宗
共有蒙、漢兩種錢文，此爲蒙文版。

元寶狀，分賜有功將士，取名「元寶」，有大銀錠之意。以後銀錠凡五十兩均用此名。元代民間已經廣泛使用，以對抗交鈔貶值，元代元寶上的各種銘文和戳記都反映了這一事實。

鑄錢種類不少，但流通不多，且多廟宇錢，撒帳錢等。官方多次禁止私鑄和行用，但民間仍舊行使。官方鑄錢計有：世祖前的大朝通寶(蒙古入主中國前自稱大朝)。世祖時的中統元寶、至元通寶及至元蒙文新字錢。成宗有元貞通寶及蒙文新字錢，又有大德通寶及蒙文錢。武宗有至大通寶和大元通寶，均另有蒙文當十大錢。

仁宗有皇慶元寶銅鐵錢、皇慶通寶、延祐元寶。英宗有至治通寶、元寶。泰定帝有泰定通寶、政和元寶。文宗有天曆元寶和至順元寶、通寶。順帝有元統元寶、至正通寶地支錢五類三等十五品，又紀年錢上有漢文和八思巴文，以及至正之寶權鈔錢，較為複雜。

明清的銀鈔

銀被當作正式的錢幣使用是唐宋以後的事。宋代政府為供遼、金、西夏等強鄰需索，於各處遍設場務監採冶鑄，然在民間的流通性尚不如傳統的銅錢普遍。南宋時因紙幣大行，銅錢已不能獨占法幣市場，銀錠或銀錢漸成民間抵制紙幣的現錢。而在北方的金朝則直接以銀兩作為官俸，於金章宗時首鑄「承安寶貨」，規定每錠五十兩，每兩折錢二貫。元朝沿襲其制，而鈔法則以銀為本位，從此「銀鈔」或「銀兩」遂為中國通貨的主流。

明初君臣專意復古，太祖洪武元年(公元一三六八年)曾頒「洪武通寶」錢法，欲恢復傳統的銅錢制度，但因銅荒嚴重，不得已乃仿元制再行鈔幣。於洪武七年(公元一三七四年)立鈔法，設寶鈔提舉司，次年頒行「大明寶鈔」，面額六種，自一百文至五百文和一貫，每貫折合銅錢一千文或銀一兩，鈔四貫等於黃金一兩。

禁用金銀交易，只准向官方交換寶鈔，徵稅收錢三鈔七，一百文以下可用錢。次年，規定銀一兩、鈔一貫、錢千文折納稅糧一石。洪武二十二年(公元一三八九年)增造小鈔，自十文至五十文五等。寶鈔長一尺，闊六寸(即今36.4×22釐米)，其形制、格局、花紋、條款均仿宋元鈔，內容不同而已。明代只這一種寶鈔，不分界，不限時間地區，無鈔本等發行準備金和發行限額，也不兌換或倒鈔，等於只發出而不收回。

後來官方收稅時不執行三七比例，只要白銀或少量收錢，民間則折價收付寶鈔，至明中期多數地區拒用鈔。政府支出強制搭發紙鈔，有些地方政府後來完全不收鈔，只要銀錢糧食。中央政府三令五申，多次下令或頒布條例，規定某些稅費一定要收幾成寶鈔，違者重懲。宣德三年(公元一四二八年)下令停發新鈔，大量收回昏爛舊鈔，減少市場紙鈔流通。實行計口售鹽配制，規定官民必須用鈔買鹽。並嚴令必須照政府規定用鈔，不准偽造，違者死刑。凡不用鈔一貫者罰鈔千貫，鄰里連坐。另一方面，政府卻大肆濫發，致鈔價暴跌。洪武二十三年(公元一三九○年)距始發僅十五年，寶鈔一貫僅值錢二百五十文，跌去四分之三。二十七年(公元一三九四年)在浙閩粵地區，一貫鈔只值錢一百六十文。三十年(公元一三九七年)

因各地鈔價又大跌，禁用錢，此時物價已比發鈔時上漲十倍以上。成祖永樂年間連年內外戰爭，築北京城，和鄭和多次下西洋等，財政支絀，大量發鈔。永樂五年（公元一四〇七年）米一石值鈔三十貫，物價上漲倍數更高。宣宗宣德四年（公元一四二九年）米一石再漲至鈔五十貫，或絲一斤，布一匹。英宗正統年間取消宣德時強制塌坊等交易用鈔的規定，明令稅糧折收白銀。九年（公元一四四四年）米價折鈔一千貫，比洪武時增千倍，鈔一貫只值錢一、二文。景帝景泰三年（公元一四六二年）令官俸折銀，鈔五百貫給銀一兩，使鈔對銀的比價下跌為五百分之一。憲宗成化元年（公元一四六五年）鈔一貫值錢六文，六年又降為二文，鈔一貫只折銀三釐。世宗嘉靖初年，官府入庫只收銀而不要鈔，變相宣布寶鈔作廢。十四年（公元一五二五年）寶鈔一千貫折銀四錢，折銅錢則為二百七十六文。神宗萬曆四十六年（公元一六一八年）鈔十萬貫才值錢一文。此時除政府發放餉俸外，民間收付早已拒用銀鈔，明代行鈔完全失敗。

　　清朝鑒於元明兩代發行紙鈔的嚴重後果，堅持不發行紙鈔，僅在順治後期因應付南方戰爭的軍費，發行過順治鈔貫。順治八年（公元一六六一年）起，發了十年，後全部收回。嗣後一百多年堅決不發紙鈔，對建議請發紙鈔者均予駁斥或處分。道光末年，王茂蔭、王鎏、魏源、許楣等人對發鈔議論熱烈，影響擴大。咸豐年間受太平天國戰爭影響，為解決財政困難乃再行鈔法。於咸豐三年（公元一八五三年）五月發行戶部官票，以銀兩為單位，面值有一兩、三兩、五兩、十兩、五十兩等多種，形制內容仿大明寶鈔而略小，依票面金額大小簡稱官票或銀票。該年十一月，頒發錢鈔章程。十二月，發行「大清寶鈔」，又叫錢鈔、錢票，初發時最小二百文，最大二千文，種類極多，以此收回當千、當百等大錢。寶鈔面額擴大到五十千文（即五萬文）、百千文（即十萬文）等大票。這些官票、寶鈔都是不兌現紙幣，無鈔本、無限額、無期限、無倒鈔、不兌換。規定公私出納一律行用，並限五成用鈔。但連官吏也不遵行，銀票、官鈔在發出後不到幾天，都在市面上打了折扣。有人趁機壓價收鈔，再按五成制度交納稅款或解庫。外商也伺機打劫，壓價收鈔抵付關稅。除京都外，各省也只有山西、陝西、福建三省行用，天津包給商人承包發行，鈔價猛跌，清廷多方挽救無效。至咸豐十一年（公元一八六一年），官票已無人問津，鈔價跌到每千文只值二、三十文。同治初年，官稅只收銀不收鈔，財政開支也不用鈔，也不再發行寶鈔了。

　　光緒末年，受到外國影響，鈔法

在洋務運動的改革浪潮下也發生變革。光緒三十年（公元一九〇四年），戶部頒發了「試辦銀行章程」，對發行鈔票做了詳明規定。次年，戶部銀行先後在北京、天津、奉天、漢口等地發行銀兩票，自一兩至千兩共二十八種，銀元票一、五、十元三種，錢票二、三、四、五、十吊等五種。其中銀元票流通較廣，逐漸占領市場。光緒三十三年（公元一九〇七年），郵傳部創辦交通銀行爲路電郵航的專業性銀行，也發行銀兩票、銀元票、銅元票等大小鈔券。各省也都設官銀錢局號，發行官帖、錢帖和各種鈔票，在本省境內流通。光緒三十四年（公元一九〇八年）元月，戶部銀行改爲大清銀行，頒布「大清銀行則例」二十四條，定明鈔票發行權及發鈔要求。在此前後，清廷頒發多種規章，統一發行權，控制與管理紙幣流通，如取消放任政策，發行權集中中央，規定發行準備及其他管理條款，爲民國以後發鈔打下基礎。

明清的制錢

明清兩代既以銀鈔爲本位貨幣，則銅錢就變成了輔幣。在現代機器鑄造出現以前，其形制仍與傳統一樣，但因受到銀鈔牽制，成色和定值起伏很大，明朝較亂，清朝則稍穩定。當時在位的皇帝所鑄官錢稱「制錢」，補鑄或留下未收回的前代錢則稱爲「舊錢」，行用時價格有高低。

朱元璋在應天府稱吳王時，便鑄有「大中通寶」錢，設寶源局專鑄之。平漢後，在江西等省設寶泉局續鑄大中錢，分小平、折二、折三、折五、當十等五種幣值。錢背有各省局名，小平錢背有地名，折二以上加紀值，如桂二等。後鑄洪武通寶，比照大中錢分五等，錢背有一錢、二錢、三錢、五錢、一兩等銘文，定成色爲純銅，生銅一斤鑄錢一百六十文，即小平錢重一錢，餘類推。以四百文爲貫，四十文爲兩，四文爲錢。但因定策推行紙幣，對錢的鑄造行用時禁時放，常停鑄或減重。

洪武通寶　明太祖

永樂通寶　明成祖

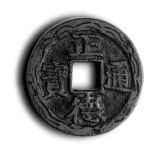

名目。三十二年（公元一五五三年）補鑄自洪武以後八朝的錢。萬曆四年（公元一五七六年），鑄萬曆通寶，重一錢二分五釐，銅93.7%，分小平、折二兩種，多光背，另有旋邊錢。熹宗鑄天啓通寶，補鑄泰昌通寶；思宗鑄崇禎通寶。天啓和崇禎錢質量最差，花

正德通寶
正德是明武宗的年號，事實上明武宗時並未鑄錢，今所見正德錢多爲清代僞製。民間傳說正德皇帝爲游龍化身，故行人外出佩正德錢可免波濤之厄。但正德帝荒淫無道，最後且在南京清江浦舟覆被溺，謂其錢能鎮風濤豈不怪哉！又此錢周邊刻花，顯係明清的厭勝錢。刻花錢始見於宋元，盛行於明清，原爲宮廷中的裝飾品，流入民間後變爲避邪物，頗富工藝之美。

成祖、宣宗兩代，分別鑄「永樂通寶」和「宣德通寶」，以後長期停鑄。孝宗弘治六年（公元一四九三年），鑄弘治通寶，只有小平，光背，摻鉛錫，數量很少。弘治十八年（公元一五〇五年）定小平錢重一錢二分，鑄錢一斤摻錫二兩。世宗嘉靖八年（公元一五二七年），鑄嘉靖通寶，成色銅90.9%，錫9.1%。分爲五等，成色改銅九錫一，重一錢三分，有金背、火漆等

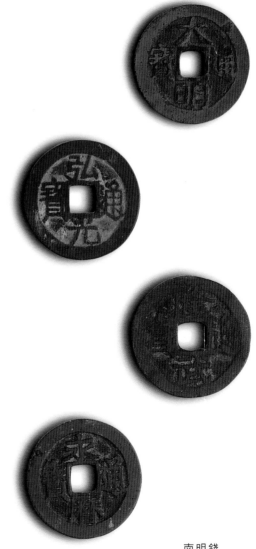

南明錢

樣最多，減重，成色降低，可分一百餘種。濫鑄貶值，引起嚴重的通貨膨脹。南明鑄有弘光通寶、大明通寶、隆武通寶和永曆通寶等四種錢。明朝錢名僅有通寶，不稱元寶，據說是避太祖朱元璋的名諱。

清朝在入關前鑄有滿文「天命汗之錢」、漢文「天命通寶」及滿文「天聰汗之錢」。入關後，仿明制在京設寶源、寶泉二局，分屬工、戶二部，各省設局，錢背註明鑄局地名，以後各代設局增減不定。順治時定錢制，鑄造標準錢樣，即「順治五式」，要求後世照此鑄錢。一式爲光背仿古錢，清初銀一分合制錢七文，舊錢加倍，此時改爲銀一分比錢十文。二式仿開元錢，順治五年(公元一六六八年)鑄，背一漢字，標明二十二個鑄局名。三式爲一釐錢，順治十年(公元一六五三年)鑄，背穿左有「一釐」二字，穿右爲局名，計有十七局。這是權銀錢，每文值銀一釐，順治十七年(公元一六六〇年)停鑄，康熙二年(公元一六六三年)收回銷毀。四式鑄於順治十七年，背有滿文寶源、寶泉局名。同年又鑄五式，錢背有滿漢文局名，共十二局。

咸豐年間爲應付戰時財政需要，曾鑄行大錢。初鑄當十「咸豐重寶」，重六錢。八月以後，鑄當五十錢，重一兩八錢；當百錢，重一兩四錢，這兩種大錢均用黃銅。另鑄「咸豐元

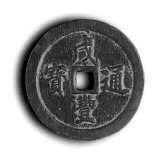

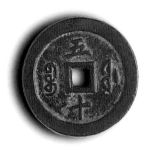

咸豐重寶　清文宗
咸豐大錢雖壞，但錢文書法頗爲講求，爲清錢之冠。

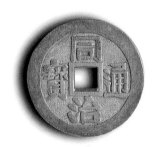

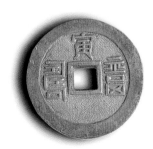

同治通寶　清穆宗

寶」，也分二種：當五百錢，重一兩六錢；當千錢，重二兩，都用紫銅。後均減重變質。有少量當五錢，重二錢二分。又鑄鐵錢、鉛錢。錢的面值大小輕重混亂，質量日差，幣值猛跌。種類繁多，通寶、元寶、重寶錢名不一，從其面值看，大致有十五個等級，從當五、當八、當十、當二十、當三十、當四十、當五十、當百、當二百、當三百、當四百，直到當千。咸豐四年(公元一八五四年)七月，因私鑄太多，當百以上大錢停鑄不用。不久，其餘各錢先後停用，只有當十大錢還繼續鑄造發行。當十鐵錢和鉛錢因強制推行，引起罷市拒用，只好不再鑄發。咸豐九年(公元一八五九年)，除當十大錢外，所有大錢、鐵錢、鉛錢全部停用。此後，制錢日益衰落，當十大錢轉為當十銅元。光緒年間，曾打算恢復制錢，但在幣制改革的衝擊下，卒未實現，至末年全為機器鑄行的新式銅元或銀元所取代。

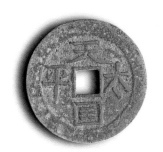

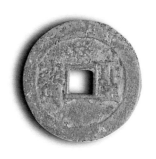

太平天國錢
據文獻記載，太平天國先後鑄有天國通寶、太平聖寶、天國聖寶、平靖通寶、平靖勝寶等數種錢，正面皆書「太平天國」四字，其中以「天國通寶」最珍貴，真品罕見。太平天國時代正是泉學盛行之時，而偽製也特多，很難辨別。

大清銅幣　清宣統年
宣統時共鑄兩次銅幣，一鑄於宣統二年，有二分、一分、五釐、一釐四種；一鑄於宣統三年，有二十文、十文、五文、二文、一文五種。清廷鑄銅幣的目的是想統一幣制，當時並規定了銅元與銀兩、制錢的比價，但未及實施便亡了。

民國開國紀念幣　民國元年
辛亥革命成功後，各省多鑄開國紀念幣當錢用，如安徽、山西、浙江、天津皆有，頗具歷史意義。

洪憲銅元　民國五年
民國五年，袁世凱帝制自為，鑄有金、銀、銅幣等多種，版式亦稱精美。稱得上是中國最後一種年號錢。

中華元寶　民國元年
為民國元年福建省鑄行的開國紀念幣。當時開國紀念幣中稱「元寶」者僅此一種。

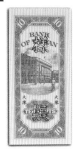

近代錢幣改革
的經過與成果

近代錢幣改革的經過與成果

清末民初的幣制亂象

十九世紀末葉以後，中國外受帝國主義列強侵略，內生循環不已的民變叛亂，致使政治、經濟、社會、文化等各方面無不陷入深重的危機中。其表現在金融貨幣上的亂象主要有下述兩端：

一是中外貨幣並行流通。自明朝晚期外國銀元輸入中國以來，到清末啟動了中國自鑄銀元，與銀兩並行，逐漸成為國內市場上的主要貨幣。西班牙銀元「本洋」是流入最早的一批，約在十五世紀先在廣東、福建行使，再向全國傳播，被人稱為花邊銀、番銀。清朝外國銀元流入種類、數量更多，如荷蘭大馬錢、墨西哥雙柱花邊錢、葡萄牙十字錢、威尼斯銀元等；墨西哥後期所鑄的銀元又稱鷹洋、正英、英洋，取代本洋，在中國流用最廣，辛亥革命時，估計在中國有四、五百萬元之巨。再次為英國銀元，又稱站洋、香洋、人洋，先在兩廣流通；後又鑄英國貿易銀元，在華竟有一百五十餘萬元之多。還有日本龍洋、法國安南銀元、美國貿易銀元、菲律賓比沙、新加坡銀元等。此外，還有各種銀輔幣、銅鎳輔幣。

不少外國銀行也在中國境內發行紙幣。鴉片戰爭後十數年，香港的麗如銀行首先到廣州、上海設分行，發行紙幣。接著，英國的麥加利、匯豐等大銀行也相繼在上海等商埠設立分行，並發行紙幣。匯豐銀行還壟斷了上海的金融市場和外匯、外貿市場，甚至左右當時的中國政局。美國的花旗銀行、法國的東方匯理銀行、沙俄的國家銀行和華俄道勝銀行、美國的聯邦儲備銀行、日本的橫濱正金等幾大銀行，都發行在中國流通的紙幣，形成勢力範圍。外國銀元和鈔幣的流行，助長了外國在華勢力，對促進中國改革幣制雖有一定作用，但也使國內幣制更加混亂。

二是新舊貨幣雜陳，發行權分散。自清初完善銀兩的發行制度後，銀兩便一直成為全國範圍內的主要法定貨幣。其形制有元寶狀、棒形、圓餅形、扁平形等等，常用的有四等：一是銀元寶，重五十兩，也是基本計算單位，特大的有重五百兩，也有馬蹄形的。二是中錠，重十兩，又有叫小元寶、錁子，有的呈秤錘形。三是小錠，重三五兩不等，呈饅頭狀的小錁銀。四是一兩以下的銀屑、碎銀，叫福珠、滴珠。其平砝各地不同，如國庫、省庫稱「庫平」，海關稱「關平」，漕運叫「漕平」，換算複雜。

外國銀元大量進入中國之後，為

了維護主權，挽回利權，堵塞漏洞，清廷議論主張自鑄。初由民間仿鑄，嘉道年間已有廣板、杭板、福板、蘇板等名稱。光緒十五年(公元一八八九年)兩廣總督張之洞在廣東籌設的廣東錢局鑄造了「光緒元寶」銀幣，滿漢文，幣背鑄龍紋及英文，故被稱為「龍洋」。此後各省以鑄銀幣有大利，由競鑄到濫鑄，減重變質。光緒二十五年(公元一八九九年)，已有十多個省自鑄銀元，輕重不等，平均每枚重〇‧七兩，含銀〇‧六庫平兩，均低於標準。光緒末年，曾鑄造一兩重銀元。後改鑄「大清銀幣」、「宣統元寶」。民國初，鑄有開國紀念幣，各省仍自鑄。

此外還有銅元，行用很廣，是無方孔的大錢，錢文寫明當制錢若干文。光緒二十六年(公元一九〇〇年)，李鴻章在廣東首鑄銅元，因獲利甚鉅，各省競鑄，至光緒三十一年已有十七省設廠自鑄，是年各省鑄行額合計達七十五億枚。民國初期，銅元充斥市場，各省鑄行更濫，地方軍閥賴以充當軍費，數量猛增，遂不值錢。

民國以來的錢幣改革

傳統的貨幣金融體制無法肆應現代化的工商實業需要，甚至阻礙社會民生發展。清末有識之士即屢提出改革幣制的呼籲。辛亥革命成功後，錢幣改革乃被朝野列為首要政務，其後雖因戰亂不息，政府屢易，但整頓國幣、改進金融的措施卻從未停止過。其經過大要如下：

北洋政府時期

民國元年，中央政府首先改組原大清銀行為中國銀行，並賦予國家銀行的職能，有發行貨幣之權；不久交通銀行受財政部委託代理國庫，於是也取得與中國銀行一樣的地位。民國三年，北京政府頒布「國幣條例」，定法幣單位為「圓」，仍採銀兩體制，但嚴格規定了各種銀元的成色、幣值、及管理辦法。隨後即鑄行袁世凱頭像的標準銀元，流通廣且久，為北洋政府時期較有意義的幣制成就。當時法定的國家紙幣只限於中國和交通兩家銀行所發行者，以北京政府財政支出赤字太大，發行量不久即超過準備金額。袁氏敗亡後，兩行業務穩定發展，資產在二十年中增加好幾倍，所發紙幣信用甚好，在全國金融市場上占有一定的地位，可同外商銀行分庭抗禮，在內地還占優勢。兩行又運用領券制等有效措施，調節市場紙幣流通，控制了一部分商業銀行和錢莊。當時中國銀行兌換券有地名券，原則上在一定地區行使；交通銀行兌換券也是劃區發行，都是為了適應軍閥割據地方而不得已所採取之措施。

　　民國十二年，孫中山第三次開府廣州，為重整革命大業，進行了一系列軍政改進措施，中央銀行便在他親自擘劃下於翌年正式成立。當時革命環境十分險惡，中央銀行卻能發揮政府的財政調度功能；北伐軍興後，又擔負起籌募軍費的任務。十六年國民政府定都南京，乃於十月制定「中央銀行條例」，規定「中央銀行為特定國家銀行」；翌年全國統一，國民政府再修改條例，明定央行為國家銀行，由國民政府設置經營之，擁有下列特權：

⑴遵照兌換券條例發行兌換券。
⑵鑄造及發行國幣。
⑶經理國庫。
⑷募集或經理國內外公債事務。

　　國民政府創設中央銀行的目的有三：一是統一國家的幣制；二是統一全國之金庫；三是調劑國內之金融。其後央行循此方針發展，至民國二十三年終成為國內銀行之首；迄二十五年底擁有分行及辦事處四十五處，觸角遍及全國。歷史悠久的中國及交通兩行，基於國家金融現代化的需要，也於民國二十四年先後被納入國民政府的管轄中。同年四月，國民政府再改制豫鄂皖贛四省農民銀行為中國農民銀行。於是國民政府所屬的國家銀行體系正式完成。

　　改革幣制是醞釀已久的事，民國二十二年初，財政部頒布「銀本位鑄造條例」，旋進行「廢兩改元」措施，正式廢除舊式的銀兩制度，改以中央政府統籌度量的銀元體制。民國二十四年十一月，以美國實施收購白銀政策，中國剛建立不久的銀本位幣制備感壓力，國民政府乃斷然實施匯率本位的法幣政策，規定以中央、中國、交通，及中國農民四家銀行發行的法定紙幣為國幣，禁止其他公私銀行印鑄的貨幣流通。斯時，政府並無充份的準備金，而幣制改革竟得以順利完成，實是多年來政治、經濟，及文化教育措施進步之結果。

　　這次幣制改革是中國近代貨幣史上一次重大的變革，它的實施對於當時和以後的中國經濟均產生了重大影響，從幣制改革後到抗戰爆發前的這段時間裡，中國的國民經濟呈現上升的趨勢，具體表現為外匯平穩、物價回升、金融安定，工農業生產水準有所上升，外貿入超相對減少等。法幣發行次年全國對外貿易即出現幾十年未有的順差；而是年農業總產值亦比前一年增長5.9%。這一切都同幣制改革的實施有一定關係。

　　民國二十六年抗日戰爭爆發後，國民政府為解決軍需民用，進一步於三十一年七月宣布所有法幣之發行，統由中央銀行集中辦理。這本來是國幣一元化的必然措施，然由於戰爭的擴大，物資流通不便，不久竟造成通

貨膨脹問題。至抗戰勝利，法幣發行額達到一兆零三百餘億元之鉅，為抗戰之初的七百三十七倍，物價指數漲幅更高，在這種情形下政府不能不有所因應。

民國三十七年八月，政府決定收回膨脹的法幣，下令以「金圓券」為本位幣；同時規定限期收兌人民所有黃金、白銀、銀幣及外國幣券。公布「金圓券發行辦法」，以二十億元為發行額，每元法定含量為純金0.22217公分；黃金、白銀每市兩分兌金圓券二百元和三元，銀元每元兌二元，美元每元兌四元。幣值與物價一時穩定，然因戡亂戰事不利，失敗主義籠罩，不久亦告崩潰。共軍渡江後，中央政府南遷廣州，曾再發行「銀圓券」，試圖恢復銀本位制，亦無效。這是中華民國政府在大陸進行的最後一次幣制改革。

台幣沿革

台灣自清康熙二十二年(公元一六八三年)納入清朝版圖後，其錢幣使用就與中國合為一體。康熙時各省均設寶泉局，負責鑄行制錢，台灣雖未置省，但亦名列其中，其形制較大陸各局稍小，雖屬清代錢幣系統，但亦可視為台幣之祖。日本據台後，為使台灣經濟與中國隔絕，同時作為向華南及南洋擴張的跳板，即於公元一八九九年九月創立台灣銀行，當時並賦予

發行面額銀幣一元以上紙幣的權利；為有別於日本本土所發行的日幣，特稱之為「台幣」，這是台幣有法定名稱之始。顧名思義，「台幣」就是指流通於台灣地區的貨幣。

一九○四年，日本採用金匯兌統制制度，同年七月一日台幣也隨之改為金本位制。台灣銀行發行了一元票面的金券，並收回流通於民間的銀券。不久再發行五元、十元、五十元、一百元，和一千元券。至一九三七年，台幣總發行量為八千三百五十六萬九千元。次年，日本殖民政府令台灣銀行將所保管的全部準備金交日本銀行管理，致使台幣實際變成管理性的通貨，穩定性隨之發生問題。

一九四一年太平洋戰爭爆發後，日本把巨額的軍費轉嫁到台灣，單是臨時經費轉入要求額，每年便在一億元以上。台灣銀行不得不增發紙幣供應，於是嚴重的通貨膨脹問題遂發生。是年台幣發行額已增到二億四千萬元，到一九四五年日本戰敗前夕，更達到二十九億八千萬餘元。此時台幣鈔票種類，除台灣銀行自己發行的票券外，還有流通券，還有由日本銀行發行但由台灣銀行背書的千元券等，非常紊亂。在太平洋戰爭期間，台灣的海上交通被封鎖，物資奇缺，加上濫發紙幣，導致物價飛漲，一九四五年的物價較一九三七年上漲了三十四倍。

台灣光復後，國民政府即於是年十月十日公告停用日據時期發行的台幣，而大陸流通的法幣也不得在台灣使用。日本駐台當局乃趁國民政府未正式前來接收之際，再大量增發台幣，發行額竟達到三十九億元之譜。一九四六年五月，台灣銀行正式完成移交手續，由國民政府接管。為安定台灣戰後的民生經濟，政府特准許照日據時期模式，由中央銀行委託台灣銀行發行限台灣地區流通的台幣。九月一日，台灣銀行乃正式發行面額分別為一元、五元、十元、五十元，及一百元的台幣，而原流通於市面的日據時期台幣則限期收換。於是因票面圖案印有椰子樹而被台人習稱為「青仔欉」的日本台幣從此走入歷史。

民國三十七年五、六月，受到大陸通貨膨脹影響，台幣增發面額為五百元及一千元的大鈔，到年底更發行一萬元的面額，此時台幣發行量達到一千四百餘億元。但因政府事先授權台灣銀行可以機動調整台幣與大陸法幣間的匯率，台幣卒未發生像大陸法幣那般的潰決後果。國民政府實施「金圓券」幣制後，台灣雖不在流通範圍內，但台幣也遭到嚴重貶值的問題。隨後政府播遷來台，超過百萬以上的軍公教人員移入台灣，許多機關亦設立起來，台灣銀行必須負起墊付各機關開支的任務，台幣終面臨了崩潰邊緣。

三十八年四月，台灣省參議會第一屆第六次大會，提案要求政府及早改革台省幣制。中央政府遂於是年六月十五日經由台灣省政府正式頒布「台灣省幣制改革方案」、「新台幣發行辦法」，及「新台幣發行準備監理委員會組織規程」。當即由中央政府撥交台灣銀行八十萬兩黃金和一千萬美元外匯作為準備金，規定新台幣發行辦法如下：

⑴指定由台灣銀行發行；
⑵發行總額以二億元為限；
⑶單位為元，面額分一元、五元、十元、一百元四種；
⑷輔幣為角、分，十分為一角，十角為一元，面額分一分、五分、一角、五角四種；
⑸以美金為計算單位，與美元的匯率為五比一；
⑹與舊台幣的兌換率為一比四萬，並限於十二月三十一日前兌換；
⑺流通範圍以台灣省區為限；
⑻以黃金、白銀、外匯及可以換取外匯的物資為準備金，十足準備發行，可以無限制儲兌黃金。

此外，台灣省政府還採取了幾項主動的措施，來維持新台幣的幣值：一是割斷台幣與大陸上已經無法有效行使的金圓券以及相繼發行的銀圓券之一切聯繫；二是鼓勵物資大量打入國際市場，以爭取外匯；三是宣布自七月份起，除經中央指定者外，中央

在台機關所需公款，台省一概不予墊付。往後，政府又相繼推行多種經濟政策，如優利儲蓄、整頓稅務、精減行政支出等輔助新台幣的流通，於是新台幣制度終成功的建立起來。

新台幣發行之初，總發行量才五千六百四十五萬五千元，是年底也僅達一億九千七百六十二萬八千元，尚在規定限額以內。它與稍後進行的土地改革同被譽為是台灣經濟現代化的兩大礎石。

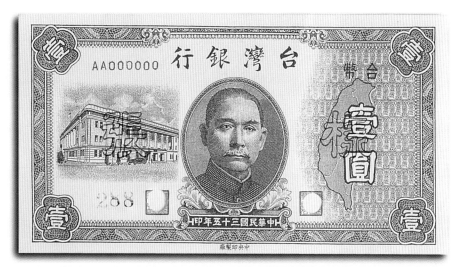

台幣壹元券
民國三十五年發行，背面有鄭、荷海戰圖。本年還發行五元、十元、五十元、一百元、五百元等面額券。

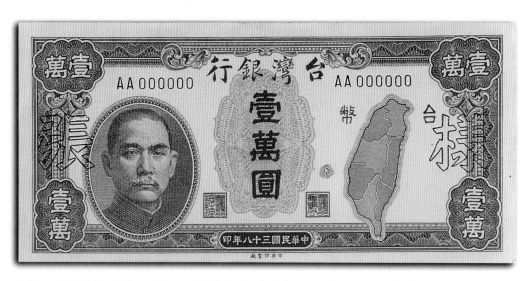

台幣壹萬元券

民國三十八年發行，背面建築為台灣銀行總行。案壹萬元券在民國三十七年便已發行，為深綠色，此
為三十八年版，是台幣發行迄今面額最高的票券。

台幣壹分券

民國三十八年發行,另有五分券;此後未再發行角以下的台幣。

 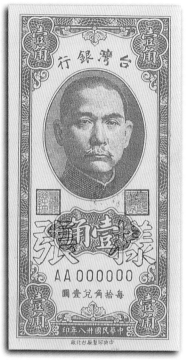

台幣壹角券

民國三十八年發行。同年另鑄行壹角硬幣，此後未再發行元以下面額的票券。

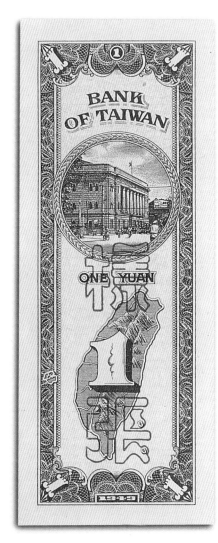

台幣壹元券

民國三十八年發行。正反面顏色不同，同年另有一版也是正反面兩種顏色，也是直式。在台幣
發行史上，同年發行同面額但不同版式的票券並不多見。

 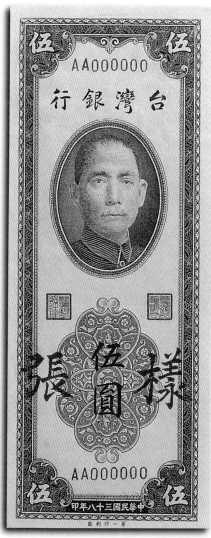

台幣伍元券

民國三十八年發行，直式，正反面兩種色系。同年另有一版則正反面都是紅色，也是直式。

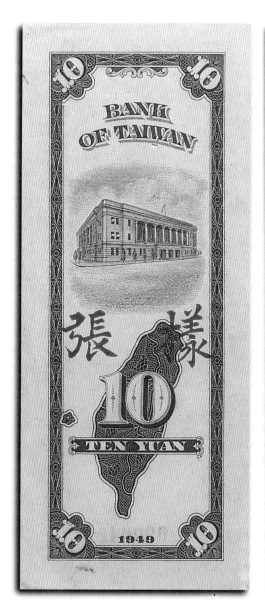 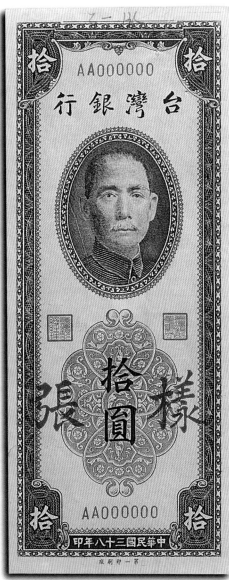

台幣拾元券

民國三十八年發行，同年另一版也是直式，兩面顏色皆為藍色，與本版不同。

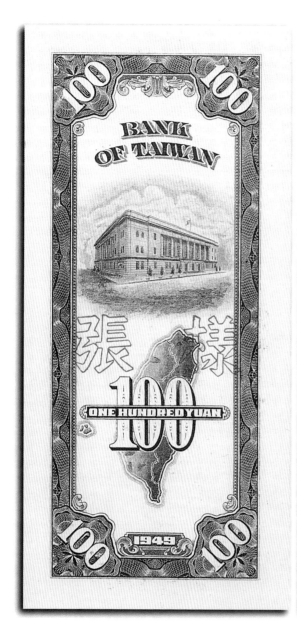

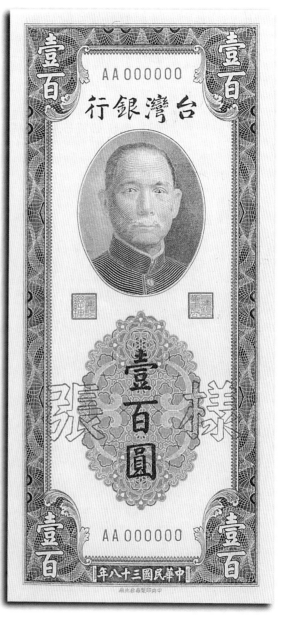

台幣百元券

民國三十八年發行，同年另有一版。

台幣壹角輔幣
民國三十八年鑄行，爲銅、鋅合金；
民國四十四年起改爲鋁、鎂合金。

台幣五角輔幣
民國三十八年鑄行，爲銀、銅合金；民國四
十三年以後改爲銅、鋁或銅、鋅、鎳合金。

台幣貳角輔幣
民國三十九年鑄行，爲鋁質，此後未再鑄
行。

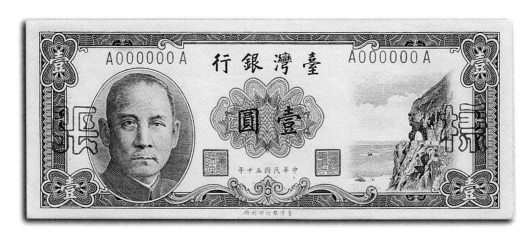

台幣壹元券
民國五十年發行，為首張橫式壹元票券。

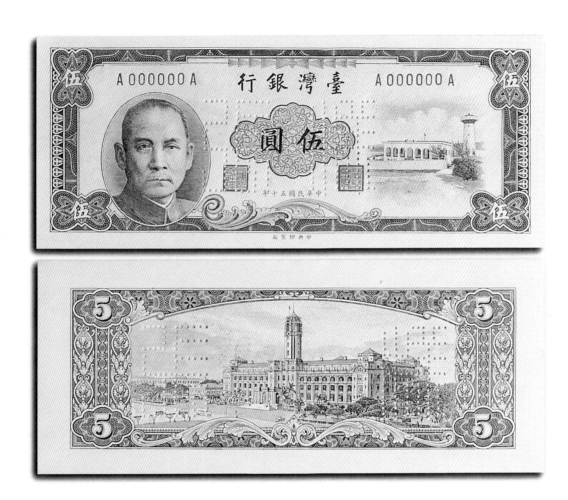

台幣伍元券

民國五十年發行，正反面皆棕色，為台幣中僅有者。

台幣伍十元券

民國五十年發行，背面為總統府建築。案台幣票券以總統府為圖案，係開始於民國四十九年；而這一年也是全部票券都改為橫式的開始。

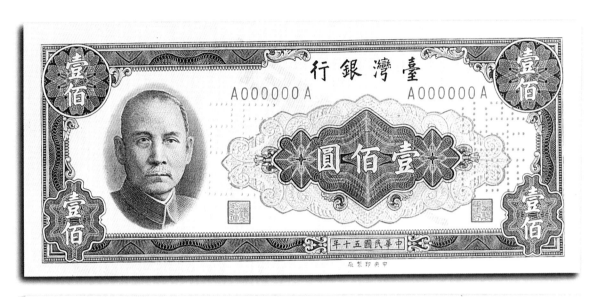

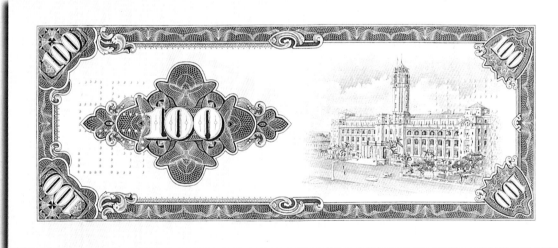

台幣百元券

民國五十年發行。此後綠色成為百元券的主色。

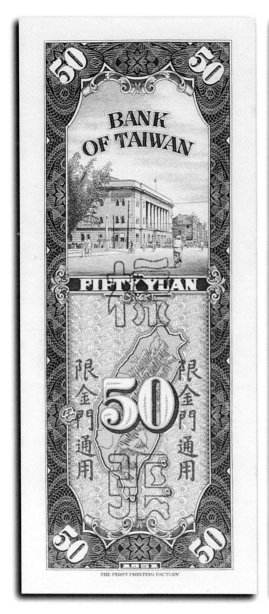
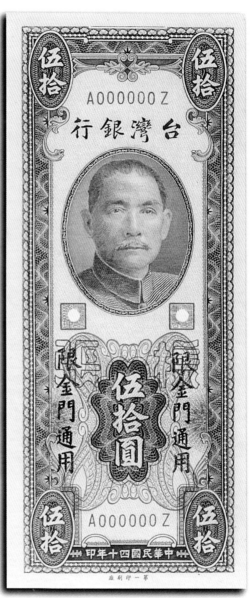

台幣五十元金門券

民國四十年發行。

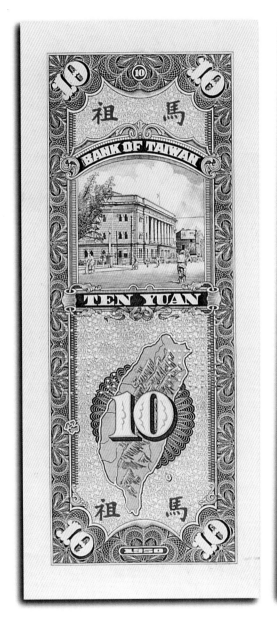
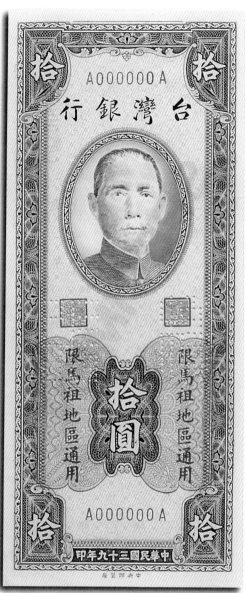

台幣十元馬祖券
民國三十九年發行。

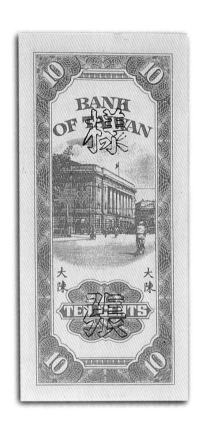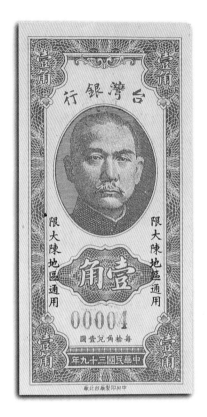

台幣壹角大陳券

民國三十九年發行。大陳島在浙江沿海，陷共後，島上軍民遷來台灣，此券遂由政府收回。

台幣壹元輔幣
民國四十九年鑄行，銅、鎳、鋅
合金，為壹元硬幣之始。此版流
通頗久，從民國五十九年至六十
八年每年鑄印，民國七十年才改
為今式。

國父孫中山先生百年誕辰紀念金幣
民國五十四年鑄行，面額有二千元及一千
元；另有一百元及五十元面額的銀幣。

蔣總統八秩華誕紀念金幣
民國五十五年鑄行，面額為二千元；另
有壹元紀念幣一種。

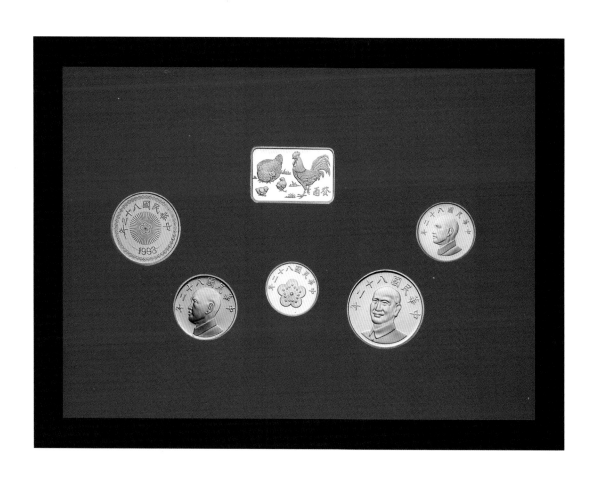

台幣雞年套幣（正面）

民國八十二年發行，有五角、一元、五元、十元、五十元等枚。為首套台幣套幣。

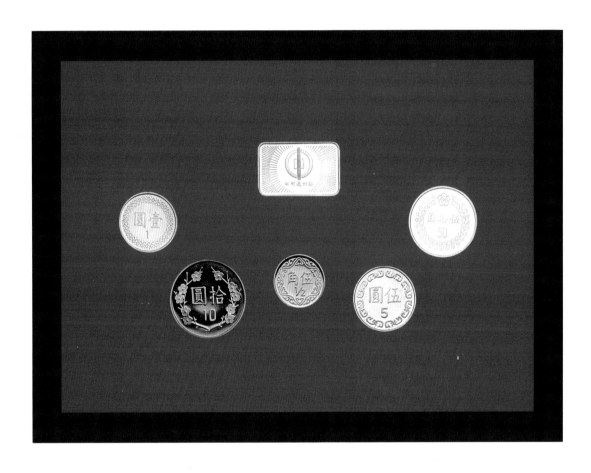

台幣雞年套幣（背面）

民國八十二年發行，有五角、一元、五元、十元、五十元等枚。為首套台幣套幣。

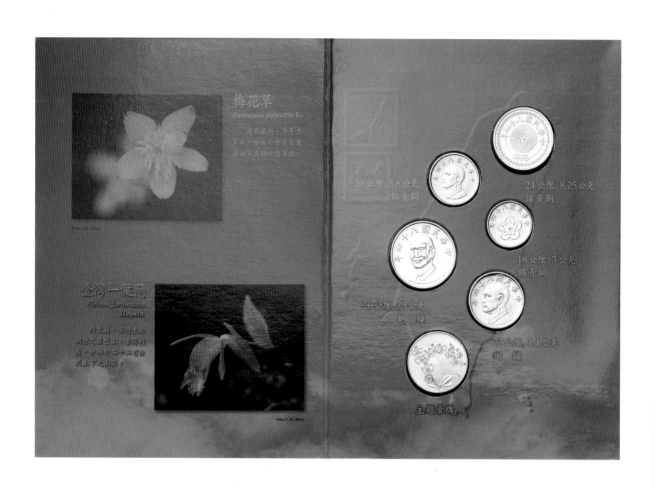

台幣花卉蝴蝶系列套幣第一套(正面)
民國八十四年發行。

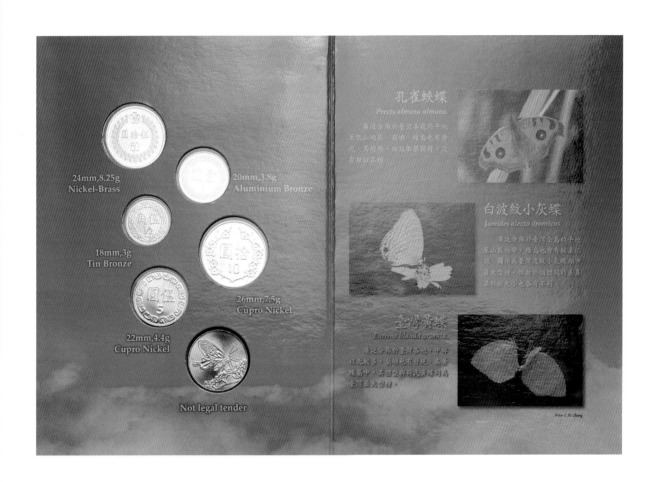

台幣花卉蝴蝶系列套幣第一套（背面）

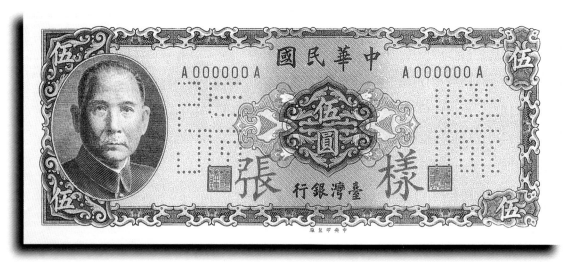

台幣伍元券

民國五十八年發行，爲最後一版五元紙幣。

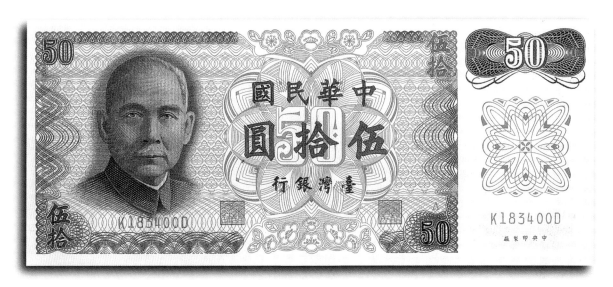

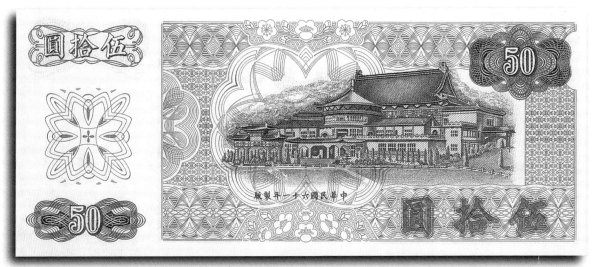

台幣伍拾元券

民國六十一年發行，民國八十一年起五十元改爲硬幣，故此爲最後一版五十元券，迄今仍流通。

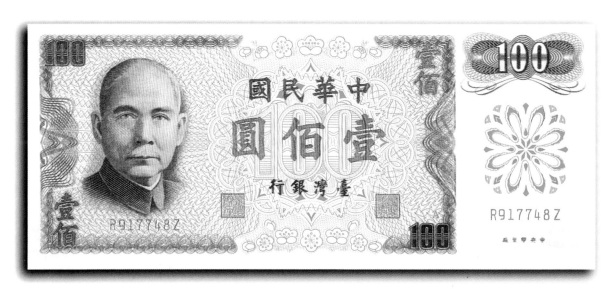

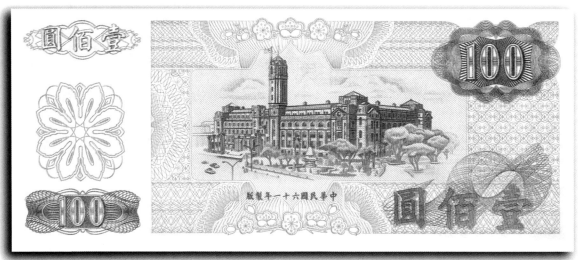

台幣壹佰元券

民國六十一年發行，共有七組。

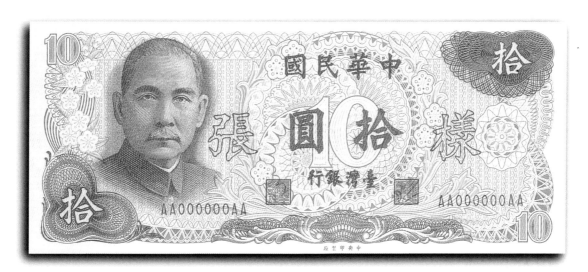

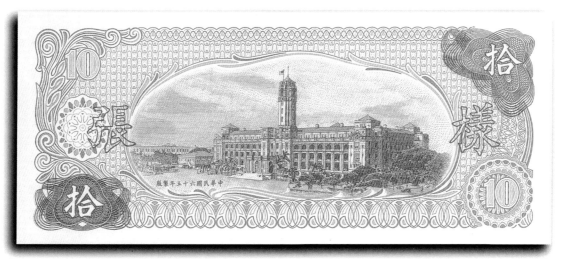

台幣拾元券

民國六十五年發行，為最後一版拾元紙幣。

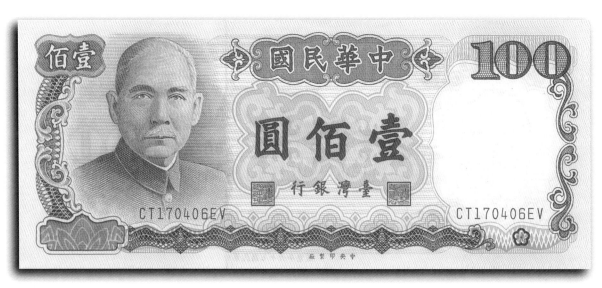

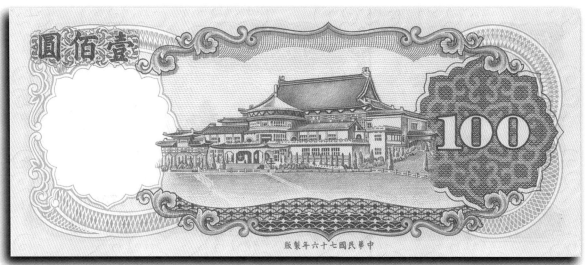

台幣壹佰元券

民國七十六年發行，為現今使用之壹佰元券。

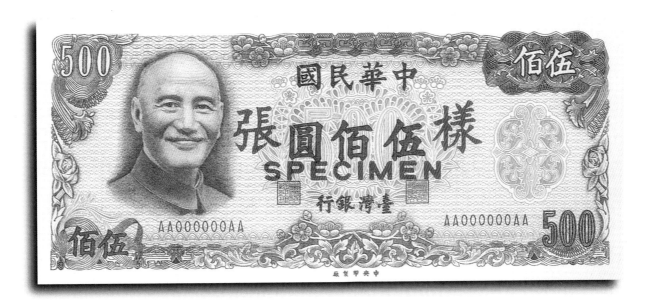

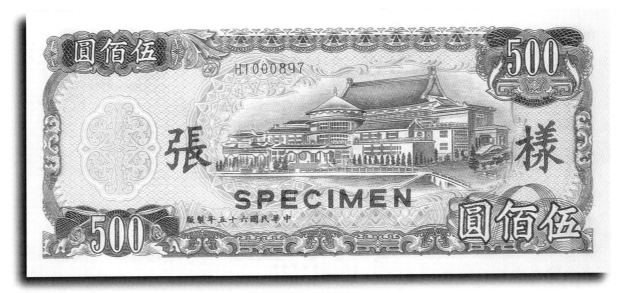

台幣伍佰元券

民國六十五年發行，為首版五佰元券。

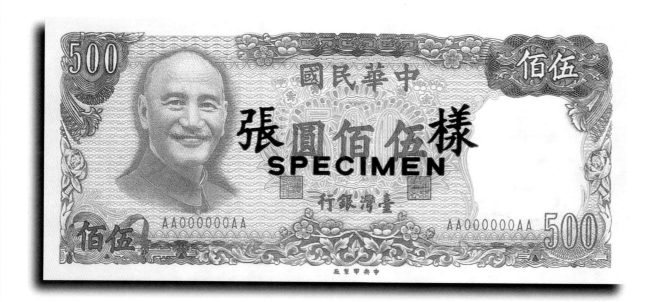

台幣伍佰元券
民國七十年發行，為現今使用之伍佰元券；亦是首先採用防偽定位水印之台幣。

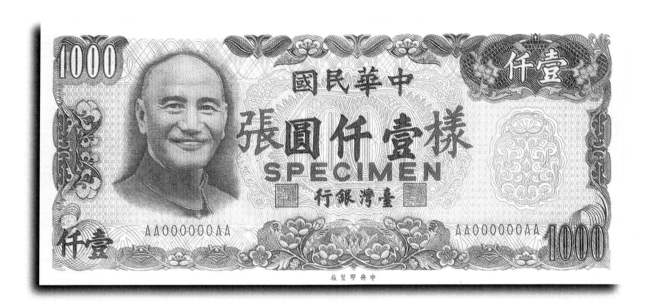

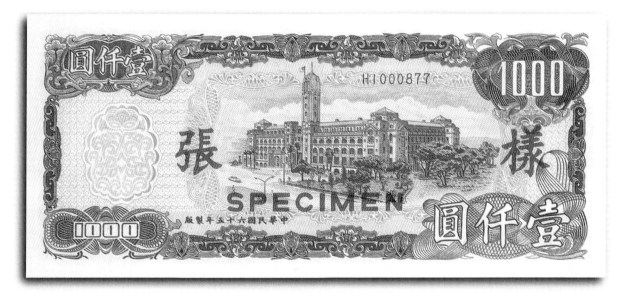

台幣壹仟元券

民國七十年發行，亦採防偽定位水印，迄今仍流通。

台幣五角輔幣
民國五十六年鑄行，為銅、鋅、鎳、合金。五十九年至六十二年亦各有鑄行。

台幣五角輔幣
民國七十年鑄行，為銅、鋅、錫合金，迄今流通中。

台幣壹元輔幣
民國七十年鑄行，為銅、鎳、鋁合金，迄今流通中。

台幣伍元輔幣
民國七十年鑄行，為銅、鎳合金，迄今流通中。

台幣伍圓輔幣
民國五十九年鑄行，為首版五元硬幣，銅、鎳合金，此後完全取代五元紙幣。

台幣拾元輔幣
民國七十年首鑄，銅、鎳合金。迄今每年均有鑄行。

台幣伍拾元輔幣
民國八十一年鑄行，為銅、鎳、鋅合金；發行四年後，改為今版。

台幣伍拾元輔幣
民國八十五年鑄行，為首次以內外環雙色鑄造之硬幣，迄今流通中。

附錄：
歷代制錢備覽表

歷代制錢備覽表

朝代	夏	商
君 主		
鑄行錢幣	原 石 骨 貝 貝 貝	原 石 玉 陶 骨 銅 貝 貝 貝 貝 貝 貝
備 考	據遺址出土。二里頭文化	出土。殷墟大墓皆有安陽、婦好等

朝代	西 周	春 秋 時 期
君 主		
鑄行錢幣	原 石 玉 陶 骨 銅 大鑾 空首 貝 貝 貝 貝 貝 貝 布 布	空首 圓圓 圓足 方肩 方足 有耳 尖首 方首 齊 針首 布 布 布 布 布 布 刀 刀 刀 刀
備 考		為平首布系統 為平首布系統 為平首布系統 為平首布系統

朝代	戰國時期											
君主												
鑄行錢幣	圓肩布	圓足布	方肩布	方足布	尖首刀	方首刀	齊刀	直刀	圓首刀	三竅布	蟻鼻錢	圜錢
備考	燕國鑄行		齊國鑄行	趙國鑄行		楚國鑄行	秦國鑄行					

朝代	秦	
君主	始皇	二世
鑄行錢幣	半兩	半兩
備考	始皇三十七年統一天下錢制所鑄。	

朝代	西漢
君主	高祖　呂后　文帝　武帝
鑄行錢幣	上林五銖、赤仄五銖、郡國五銖、四銖半兩、三銖、四銖半兩、五分錢、八銖半兩、楡莢半兩、半兩
備考	銖錢。代仍鑄上林五銖、成、哀、平各代仍鑄。昭、宣、元、始鑄於元鼎四年。

朝代	新
君主	王莽
鑄行錢幣	貨布黃、貨泉、貨布、大布九、次布八、第布七、壯布六、中布五、差布四、序布三、幼布二、幺布一、小布一百、大泉五十、壯泉四十、中泉三十、幼泉二十、幺泉一十、小泉直一、契刀五百、一刀平五千、小五銖
備考	金錯刀

東漢

朝代	東　　　　　漢
君主	靈帝　桓帝　和帝　光武帝
鑄行錢幣	小五銖　四出五銖　五銖　五銖　五銖
備考	爲董卓所鑄惡錢。

三國・晉

朝代	三　　　　國	晉
君主	吳大帝　魏明帝　魏文帝　後主　蜀昭烈帝	元帝　武帝
鑄行錢幣	太平百錢　大泉五千　大泉二千　大泉當千　大泉五百　五銖　五銖　定平一百　直百　傳形五銖　五銖　直百五銖	沈充五銖　張軌五銖　五銖
備考		又稱「沈郎錢」。此或爲私鑄，東晉不鑄錢，西晉太康初鑄

朝代	五　胡　十　六　國	南　　　朝
君主	後漢高祖、成漢中宗、前涼、大夏	宋文帝、孝武帝、劉子業、梁武帝、元帝、敬帝、陳文帝、宣帝
鑄行錢幣	豐貨、漢興、新泉、眞興	四銖、當兩五銖、孝建四銖、永光、景和、五銖、公式女錢、鐵五銖、兩柱五銖、四柱五銖、五銖、太貨六銖、雞目五銖
備考	最早的年號錢。	為南朝製作最精良的錢。

朝代	北　　　朝	隋
君主	北魏孝文帝、宣武帝、孝莊帝、西魏文帝、東魏孝靜帝、北齊文宣帝、北周武帝、靜帝	高祖
鑄行錢幣	太和五銖、五銖、永安五銖、永安五銖、五銖、永安五銖、常平五銖、布泉、五行大布、永通萬國	置樣五銖、白錢五銖、五銖
備考	北朝最精良的錢。隋書稱「吉錢」。	又稱「開皇五銖」。鑄於開皇三年…

唐

朝代	唐								
君主	高祖	高宗	肅宗	史思明	代宗	德宗	武宗	懿宗	黃巢
鑄行錢幣	開元通寶	乾封泉寶	乾元重寶	重輪乾元 得壹元寶 順天元寶	大曆元寶	建中通寶	開元通寶	咸通玄寶	大齊通寶
備考	唐代通寶錢之始。	唐代年號錢之始。	為籌措軍費而鑄之大錢。		民間私鑄	民間私鑄	即會昌開元錢，錢背有地名。		罕見

五代

朝代	五代				
君主	後梁太祖	後唐明宗	後晉高祖	後漢高祖	後周世宗
鑄行錢幣	開平元寶 開平通寶	天成元寶	天福元寶	漢元通寶	周元通寶
備考					

朝代	十　國								
君主	前蜀高祖	後主	閩景宗	恭懿王	楚武穆王	後蜀後主	吳睿帝	南唐玄宗	南漢高祖
鑄行錢幣	永平元寶　通正元寶　天漢元寶　光天元寶	乾德元寶　咸康元寶	開元通寶　永隆通寶　天德重寶		天策府寶　乾封泉寶	廣政通寶　大蜀通寶	大齊通寶	保大元寶　開元通寶　唐國通寶　大唐通寶　永通泉寶	乾亨通寶　乾亨重寶
備考			鐵鉛錢		鐵錢	鐵鉛錢	對錢	對錢	鉛錢，最惡。

朝代	北　宋				
君主	太祖	太宗	眞宗	仁宗	英宗
鑄行錢幣	宋元通寶	太平通寶　淳化元寶　至道元寶	咸平元寶　景德元寶　祥符元寶　祥符通寶　天禧通寶	天聖元寶　明道元寶　景祐通寶　皇宋通寶　慶曆重寶　康定元寶　至和元寶　至和重寶　至和通寶　嘉祐元寶　嘉祐通寶	治平元寶　治平通寶
備考	國號錢	眞、行、草三種錢文。　眞、行、草三種錢文。		國號錢　對錢自此開始例鑄	

北宋・南宋 鑄行錢幣表

（一）北宋

	
朝代	北　宋
君主	神宗　哲宗　徽宗　　　　欽宗
鑄行錢幣	熙寧元寶・熙寧重寶・熙寧通寶・元豐通寶・元祐通寶・紹聖元寶・紹聖通寶・元符重寶・元符元寶・聖宋通寶・聖宋元寶・崇寧通寶・崇寧重寶・大觀通寶・政和通寶・政和元寶・政和重寶・重和通寶・宣和元寶・宣和重寶・靖康通寶・靖康元寶
備考	國號錢　國號錢　　徽宗親書錢文

（二）南宋

	
朝代	南　宋
君主	高宗　　孝宗　　　　光宗　寧宗
鑄行錢幣	建炎通寶・建炎元寶・建炎重寶・紹興元寶・紹興通寶・隆興元寶・隆興通寶・乾道元寶・淳熙元寶・淳熙通寶・紹熙元寶・紹熙通寶・慶元通寶・慶元元寶・嘉泰通寶・嘉泰元寶・開禧通寶・開禧元寶・嘉定通寶・嘉定元寶・嘉定崇寶・嘉定全寶・嘉定永寶・嘉定眞寶・嘉定新寶
備考	宋代對錢至此開始。而紀年錢至此止，

南宋

朝代	南宋
君主	理宗
鑄行錢幣	嘉定安寶　嘉定珍寶　嘉定隆寶　嘉定泉寶　嘉定興寶　嘉定正寶　嘉定洪寶　嘉定之寶　嘉定萬寶　嘉定重寶　嘉定至寶　嘉定封寶　聖宋重寶　寶慶元寶　大宋元寶　大宋通寶　紹定元寶　紹定通寶　端平元寶　端平通寶　端平重寶　嘉熙通寶　嘉熙重寶　淳祐元寶　淳祐通寶　皇宋元寶　開慶通寶　景定元寶　咸淳元寶
備考	

遼

朝代	遼								
君主	太祖	太宗	世宗	穆宗	景宗	聖宗	興宗	道宗	天祚帝
鈔行錢幣	天贊通寶	天顯通寶	天祿通寶	應曆通寶	保寧通寶　乾亨元寶	統和元寶　開泰元寶　太平元寶　太平通寶　太平興寶	重熙通寶	清寧通寶　清寧元寶　咸雍通寶　大康元寶　大康通寶　大安元寶　壽昌元寶	乾統元寶　天慶元寶　天慶通寶　大遼天慶
備考	有楷、隸、篆三種錢文。							有紀年錢（大康）　有紀年錢（大安）	

朝代	西 夏									
君主	毅宗	惠宗	崇宗	仁宗		桓宗	襄宗	神宗		
鑄行錢幣	福聖元寶	大安元寶	貞觀元寶	元德重寶	元德通寶	天盛元寶	乾祐元寶	天慶元寶	皇建元寶	光定元寶
備考	錢文為西夏文	錢文為西夏文	錢文為西夏文	錢文為漢文	錢文為漢文	錢文為西夏文	錢文有西夏文和漢文兩種。	錢文有西夏文和漢文兩種。	錢文為漢文	錢文為漢文

朝代	金					
君王	海陵王	世宗	章宗	衛紹王	宣宗	哀宗
鑄行錢幣	正隆元寶	大定通寶	承安寶貨	泰和通寶	泰和重寶	崇慶元寶 崇慶通寶 至寧元寶 貞祐通寶 天興寶會
備考			銀錠			

元

朝代	元
君主	世祖、成宗、武宗、仁宗、英宗、泰定帝、明宗、文宗、順帝
鑄行錢幣	大朝通寶、中統元寶、至元通寶、元貞通寶、大德通寶、至大通寶、至大元寶、大元通寶、皇慶元寶、延祐元寶、延祐通寶、至治元寶、至治通寶、泰定元寶、泰定通寶、致和元貨、天曆元寶、至順元寶、至順通寶、元統元寶、元統通寶、至元元寶、至正通寶、至正之寶
備考	另有蒙文新字錢（大朝通寶、中統元寶、至元通寶）。有文。蒙、漢兩種錢（元貞通寶、大德通寶、至大通寶、至大元寶、大元通寶）

（元末群雄）・明・（南明）

朝代	（元末群雄）	明	（南明）
君主	宋韓林兒、天完徐壽輝、漢陳友諒、周張士誠	太祖、成祖、宣宗、孝宗、世宗、穆宗、神宗、光宗、熹宗、思宗／大順李自成、大西張獻忠、孫可望	福王、唐王、桂王、魯王
鑄行錢幣	龍鳳通寶、天啓通寶、天定通寶、大義通寶、天佑通寶	大中通寶、洪武通寶、永樂通寶、宣德通寶、弘治通寶、嘉靖通寶、隆慶通寶、萬曆通寶、泰昌通寶、天啓通寶、崇禎通寶／永昌通寶、大順通寶、西王賞功、興朝通寶	弘光通寶、隆武通寶、永曆通寶、大明通寶
備考		熹宗時補鑄。	據雲南時所鑄

朝代	清																	
君主	太祖	太宗	世祖	聖祖	世宗	高宗	仁宗	宣宗	文宗					穆宗		德宗		廢帝
鑄行錢幣	天命通寶	天聰通寶	順治通寶	康熙通寶	雍正通寶	乾隆通寶	嘉慶通寶	道光通寶	咸豐通寶	咸豐重寶	咸豐元寶	祺祥通寶	祺祥重寶	同治通寶	同治重寶	光緒通寶	光緒重寶	宣統通寶
備考	錢文有滿、漢文兩種。		定「順治五式」錢樣。錢文為滿文。		由各省寶泉局分鑄。					大錢	大錢							

國家圖書館出版品預行編目資料

中華錢幣史特展 = The History of Chinese
Coinage / 國立歷史博物館編輯委員會編輯
-- 臺北市：史博館，民88
面；　公分

ISBN　957-02-3275-7 (平裝)

1.古錢 - 中國 - 歷史 - 圖錄

793.4　　　　　　　　　　88001587

統　一　編　號
006309880066

ISBN 957-02-3275-7

9 789570 232752

中華錢幣史

THE HISTORY OF CHINESE COINAGE

發 行 人　黃光男

出 版 者　國立歷史博物館

　　　　　台北市南海路四十九號

　　　　　電話：02-2361-0270

　　　　　傳眞：02-2361-0171

編 輯 委 員　國立歷史博物館編輯委員會

封 面 題 字　傅　申

主　　編　蘇啓明

撰　　稿　蘇啓明

美 術 設 計　張承宗

英 文 翻 譯　張懷介

攝　　影　蔡輝章

印 務 監 督　蘭耀先

印　　製　飛燕印刷有限公司

出 版 日 期　中華民國八十八年二月

統 一 編 號　006309880066

I S B N　957-02-3275-7

版權所有翻印必究

行政院新聞局出版事業登記證

局版北市業第24號

THE HISTORY OF CHINESE COINAGE NATIONAL MUSEUM OF HISTORY TAIPEI TAIWAN R.O.C. FEBRUARY 1999